真 知

艺术设计实战案例

翁炳峰　主编
宋海霞　等 副主编

化学工业出版社

·北 京·

本书编写人员名单

主　　编：翁炳峰

副 主 编：宋海霞　江信桐　张　宏　周　鑫　谭金平

内容简介

　　本书以艺术设计实践为主题，对绘画语言、绘画实践进行了细致讲解，让读者为之后的设计实践打好基础。在此基础上讲解了 VI 系统形象、空间艺术、产品、影视动画、国家赛事等五个层面的设计实践，分别从项目来源、调研分析、创作过程、效果评价等方面对每个设计方案进行细致讲解，让读者真正理解一个好的设计作品的思考过程。

　　本书可作为艺术设计专业的教材使用，也可作为平面设计师、产品设计师和其他相关专业人员提高设计技能的参考书。同时，本书也适合对艺术设计作品形成过程感兴趣的大众读者阅读。

图书在版编目（CIP）数据

　　真知：艺术设计实战案例 / 翁炳峰主编；宋海霞等副主编 . —北京：化学工业出版社，2024.6
　　ISBN 978-7-122-45668-7

　　Ⅰ. ①真… Ⅱ. ①翁…②宋… Ⅲ. ①艺术 - 设计 - 研究
Ⅳ. ① J06

　　中国国家版本馆 CIP 数据核字（2024）第 097614 号

责任编辑：王　斌　吕梦瑶　　　　　　　　　　装帧设计：韩　飞
责任校对：边　涛

出版发行：化学工业出版社（北京市东城区青年湖南街 13 号　邮政编码 100011）
印　　装：河北尚唐印刷包装有限公司
889mm×1194mm　　1/16　　印张 8½　　字数 200 千字　　2024 年 6 月北京第 1 版第 1 次印刷

购书咨询：010-64518888　　　　　　　　售后服务：010-64518899
网　　址：http://www.cip.com.cn
凡购买本书，如有缺损质量问题，本社销售中心负责调换。

定　　价：98.00 元　　　　　　　　　　　　　　　　版权所有　违者必究

前 言

设计是人类最早的实践活动之一，它促进了人类社会的发展和进步，设计在人类生活中的作用和影响无处不在。设计已经成为并也将是未来的一个庞大的产业体系，具有诱人的发展前景，必将有助于加快人类社会发展进程。

作为由多个与艺术相关的专业所组成的学科群，设计学涵盖了当今所有与艺术相关的设计活动，但设计学的范围不仅限于人文与艺术领域，还包含自然科学和工程技术科学的广泛内容。作为介于哲学等人文学科和工学等技术学科之间具有创新引领价值的特殊艺术学科，设计学也是自然形成的贴合人类社会未来发展趋势和当今发展需要的新兴交叉学科，集艺术、科学、技术、人文、社会、商业等多重属性于一体。

当下，各国都把对设计产业发展的重视程度推上了前所未有的高度。为了实现这些宏伟的目标，不仅需要用前沿性设计理论知识和高水准设计案例来滋养高端设计的人才队伍，更需要新的设计思想和不断创新的研究思路。为此，设计学院审时度势，从理性的视角、运用科学的手段和方法来考察设计，以便更好地开展实践，出"真知"。

阳光学院设计学院坚持以设计为生活服务为办学理念，自主创新服务设计为目的；按照新型大学精致学科特色专业建设思路，以设计学科为主体，融合多学科相互支撑、交叉渗透、协调发展；本着地方高校服务地方社会发展需要的思路，紧紧围绕"产业链"办学，场景化育人，优化学科专业结构，推进创新型、应用型人才培养模式改革，促进产教融合高质量发展，着力培养具有社会主义核心价值观，具备综合素养、专业理论知识、良好设计能力、创新能力和团队协作精神等高素质的应用型设计专门人才，符合现代产业发展需求。

经过五年建设，阳光学院设计学院现开设美术学专业（综合材料绘画、中国画方向）和数字媒体艺术专业（信息设计、数字产品设计、视听交互设计）。2021年被授予福州市"五一先锋号"单位，2022年美术学专业入选福建省一流本科专业建设点，2023年获批福州市社会科学重点研究基地（艺术与科技研究中心）。2022年专业教师获得福建省第十四届社会科学优秀成果奖三等奖。五年来，建设省级虚拟仿真及线上线下混合式"金课"项目7项；省级教改项目2项；10余件教师作品入选中华人民共和国文化和旅游部、中国文联、中国美术家协会等单位主办的主题性美术设计展；横向课题32项，市厅级以上纵向课题63项；发表省级及以上期刊论文80余篇，出

版专著及教材 5 部；申请国家专利 122 项；教师获得省级及以上奖项 32 项；教师指导学生参加中国国际"互联网＋"大学生创新创业大赛，获国家级奖项，全国大学生电子商务"创新、创意及创业"挑战赛获省级奖，指导学生获得省级以上学科竞赛奖项 100 余项；创新创业类赛事 17 项。阳光学院设计学院倡导实战化教学，以企业项目导师组形式完成任务，注重学生综合素质和创新能力的培养，构建激发学生创新思维实践能力的场景化育人教学环境。

本书遵循知识结构化教学思路，分为绘画语言、绘画实践以及设计实践。其中，设计实践部分包括 VI 系统形象设计、空间艺术设计、产品设计、影视动画设计、国家赛事设计等方面，均为产业链上的真实项目案例。全程的实践案例项目式教学，让学生切实感知和接触实战知识内容，达到场景化育人的目的。

设计在实践，实践出真知。谨以本书献给从事设计教育的教师与未来设计师。

本书为阳光学院产教融合型教材建设项目，项目编号：cjrhjc004，和教育教学高质量发展工程创新应用项目，项目编号：cxyy005，阶段成果。

<div align="right">阳光学院设计学院院长　翁炳峰</div>

目录

第一章
绘画语言

　　绘画语言是作者以记录状态、反映认识、传达信息或表现思想为目的，运用笔、刀、墨、纸、颜料等材料工具为物质载体，以色彩、线条、明暗、肌理等视觉信号为媒介，通过造型艺术手段创作艺术形象，以造成视觉体验的表达方式。它是由绘画艺术中多种可视因素构成的，包括点、线、形、光、色彩等要素，并且从表现方法上还可以分为写实的绘画语言、夸张的绘画语言和象征隐喻的绘画语言。在高等教育美术学科中，培养学生的绘画语言能力是一项重要的任务。这主要通过以下几个方面进行。

　　一是基础知识与技能训练，包括色彩学、透视学、解剖学、构图原理等理论基础；同时，还包括素描、速写、色彩等绘画技能的训练，以帮助学生掌握绘画的基本语言要素和表达手段。

　　二是强调实践与创作，学生通过绘画实践与创作来锻炼和提升绘画语言能力。绘画不仅是技艺的展现，更是情感和思想的表达。在高等教育的美术实践中，学生需要学会将个人的情感和思想融入绘画作品中，通过绘画语言来传达自己的独特视角和体验。

　　三是艺术鉴赏与批评，艺术鉴赏与批评是提高学生绘画语言能力的重要途径。通过学习鉴赏优秀艺术作品，学生能够深入理解绘画语言的运用和表达方式，吸收他人的创作经验。同时，通过论文撰写训练培养分析能力，进而促进学生反思自己的创作，不断调整和提升自己的绘画语言能力。

　　高等教育美术学科中通过系统的基础知识与技能训练、实践与创作、艺术鉴赏与批评等方式，来全面培养学生的绘画语言能力，使他们能够熟练地运用绘画语言来表达自己的思想和情感。即使在 AI 时代，高校绘画基础课程的训练对于将来项目实践的重要性也是不言而喻的。

　　首先，绘画基础课程为学生提供了扎实的艺术基础。无论是传统绘画还是 AI 绘画，都需要对绘画的基本原理、构图、色彩和光影等有深入的理解和掌握。学生对物理世界细微敏锐的观察和认知，不仅能提升绘画技能，还能为他们在未来的项目实践中提供有力的支撑。

　　其次，绘画基础课程中的实践训练有助于培养学生的创造力和艺术感知能力。通过大量的练习和实践，学生可以逐渐熟悉各种绘画技巧和风格，形成自己的艺术风格和特点。这种创造力和艺术感知能力是非常宝贵的，它能帮助学生在面对各种复杂和多变的项目需求时，迅速找到解决方案并创作出优秀的作品。

　　最后，绘画基础课程还能培养学生的耐心和专注力。绘画需要长时间的专注和精细的操作，这对于培养学生细致入微的观察力和精益求精的工作态度非常有帮助。在未来的项目实践中，这种耐心和专注力能够使学生更好地应对各种挑战和压力，从而保证项目的顺利完成。

第一节
油画

美术学专业的油画教学包括油画技法和综合表现等课程，课程内容包括但不限于油画材料的基本性质和使用方法、不同风格的油画技法、色彩与光影的运用、构图与造型的原理等；从绘画题材方面可分为静物、风景、肖像和人物等。通过这些内容的学习，学生能够掌握油画的基本语言和技巧，并能够创作出具有个性和创意的作品。

在绘画语言和技能的培养方面，这些课程强调理论与实践相结合。学生不仅要在课堂上学习理论知识，还要通过大量的实践练习来掌握油画技法。此外，课程还注重培养学生的艺术思维能力和审美情趣，使他们在创作过程中能够运用绘画语言来表达自己的思想和情感。

这里展示的是教师在写生课程中的作品（有静物、风景、肖像和人物等）。教师通过课程中陪伴式的写生，展示其在面对对象时，从仔细观察、分析到表现的绘画创作及反思修改的全过程。这种示范可以强化学生对绘画技法的理解，展示教师在面对事物时的敏感性和对空间、整体的把握能力，以及在面对大自然的美丽和魅力时，所迸发出的对自然与生活的热爱和创作灵感。同时，教师长期进行的亲历实践，将具体的艺术创作经验直接带到课堂上，以艺术创作的主题直接指导教学，可以使艺术教学的过程更鲜活、更立体。搞好艺术创作，可以不断丰富和完善艺术教学的课程内容，提高教学质量，从而更好地完成艺术教学任务。

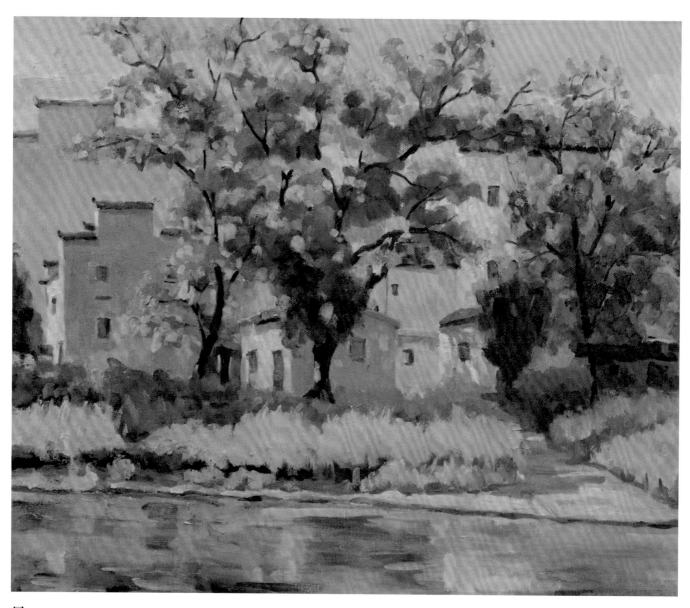

晨

60 厘米 × 50 厘米

作者: 翁炳峰

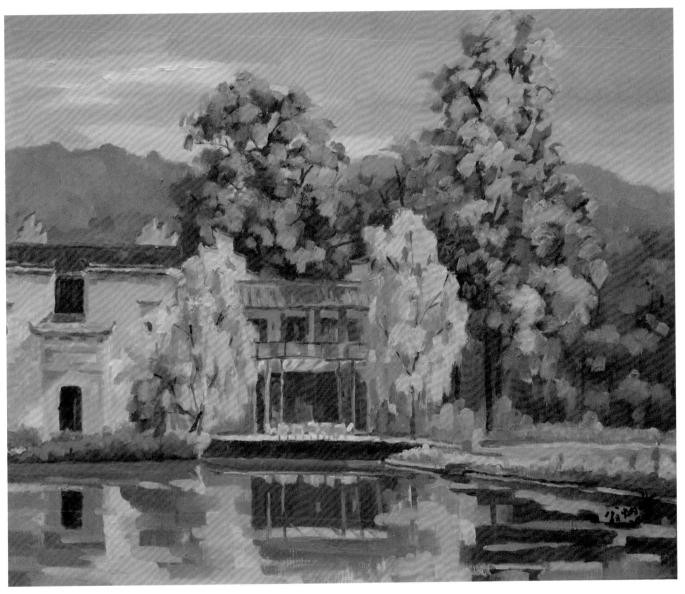

静秋

60 厘米 ×50 厘米
作者：翁炳峰

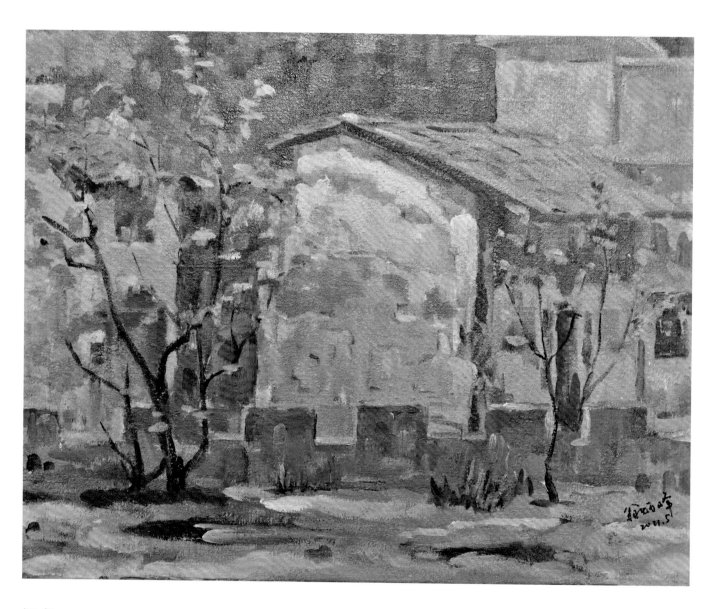

初春

50 厘米 ×40 厘米

作者：翁炳峰

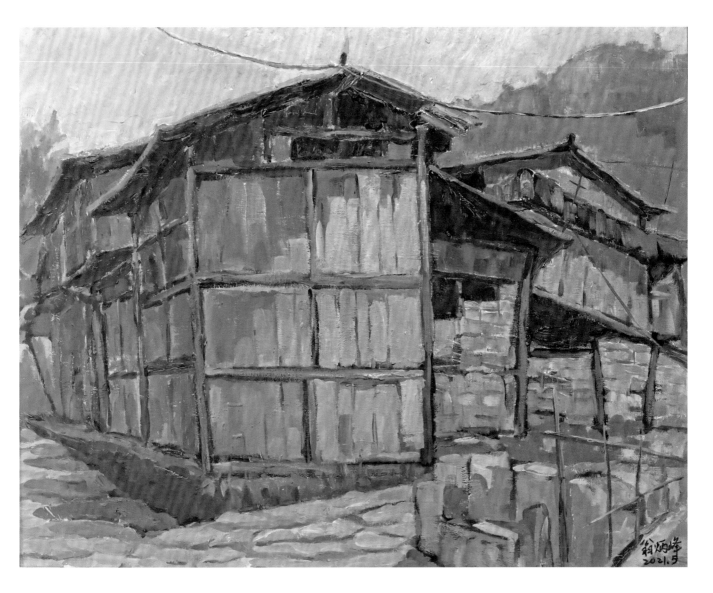

老木屋

50 厘米 ×40 厘米

作者：翁炳峰

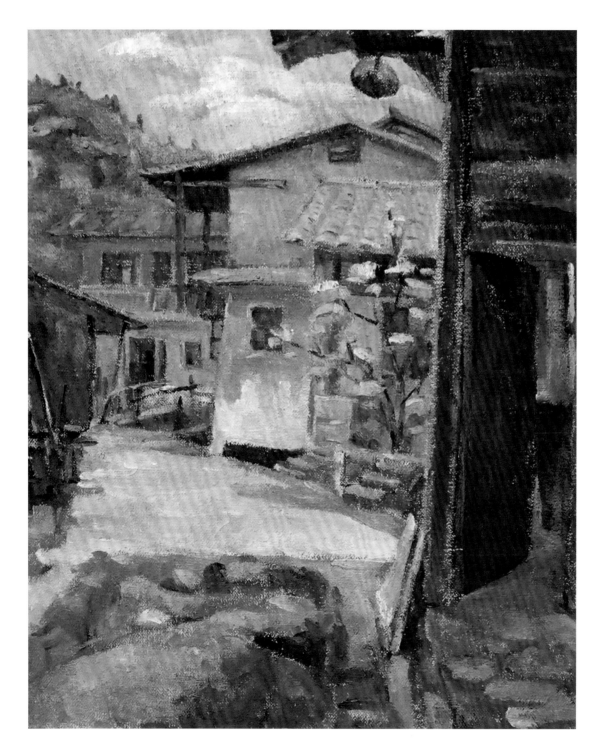

故乡的云

50 厘米 ×60 厘米

作者：翁炳峰

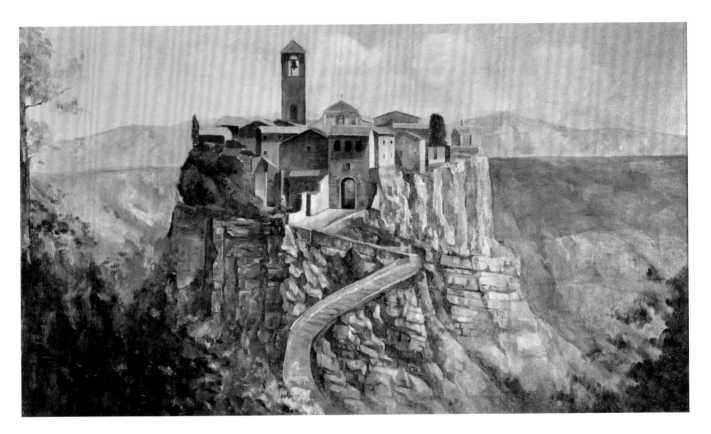

天空之城

120 厘米 ×70 厘米

作者: 江信桐

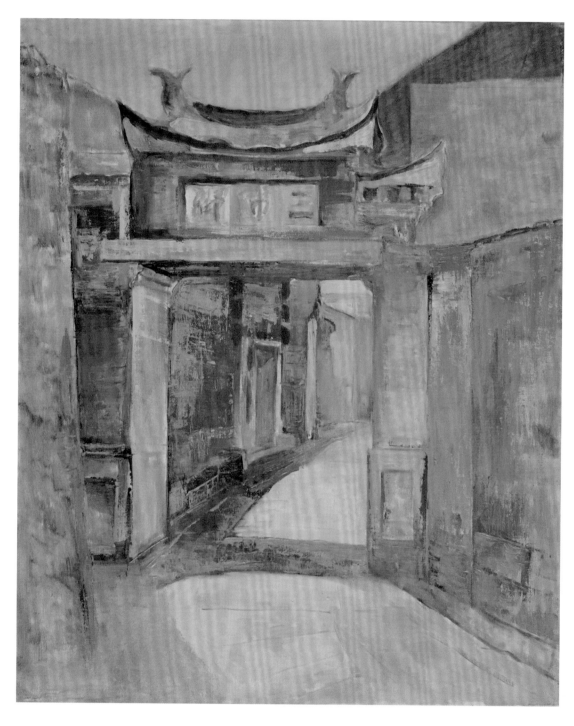

五夫镇

50 厘米 ×60 厘米

作者：江信桐

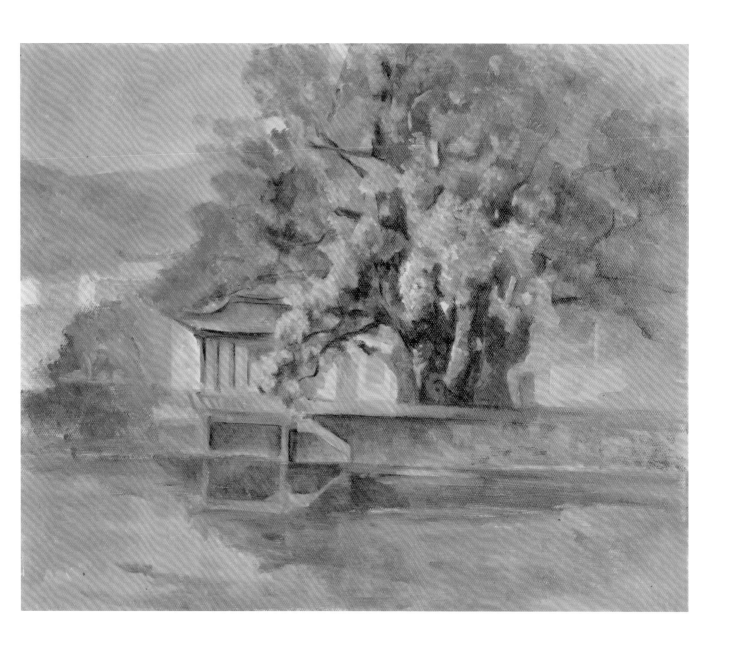

虹关古树

60厘米×50厘米

作者：江信桐

暮色

40 厘米 × 40 厘米

作者：洪桔鸿

塞外秋色

150 厘米 ×100 厘米

作者：洪桔鸿

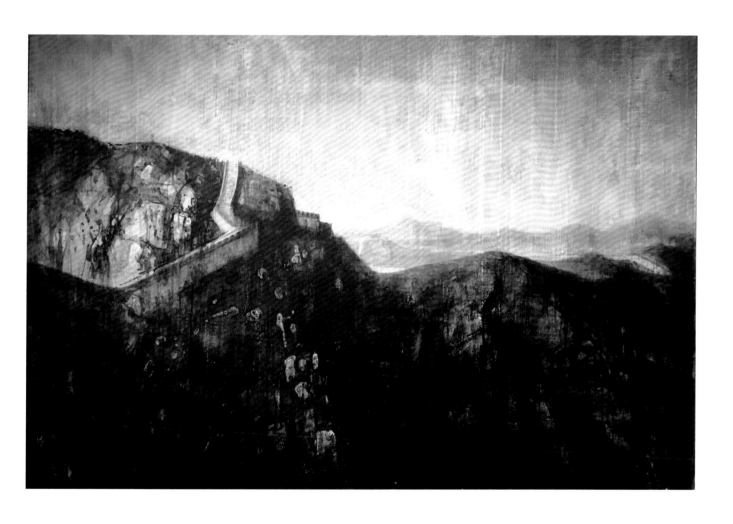

深山幽处

150 厘米 ×150 厘米

作者：洪桔鸿

归

40厘米×50厘米

作者：柯淑芬

婺源丹青

50厘米×40厘米

作者：柯淑芬

云南之意

120厘米×90厘米

作者：柯淑芬

第二节
中国画

中国画作为中华民族传统艺术的瑰宝，历经数千年的沉淀与发展，已然成为中华文化的重要象征。它不仅是艺术家们心灵深处的情感流露，更是中华民族独特审美观念的集中体现。阳光学院设计学院美术学专业的中国画教师队伍在中国画的创作实践方面，以中国画独特的笔墨技法和构图理念，展现出各自的生活感悟和中国传统艺术表现的无尽魅力。在创作过程中，他们不仅注重笔墨技法的锤炼，更关注个人情感与审美观念的融入，使得每一幅作品都充满了生命力和艺术感染力。在表现方式上，他们的中国画作品既注重淡雅与含蓄的表现，又追求笔墨逸趣。

中国画创作实践是一项需要长期积累和实践的艺术活动。通过不断学习和探索，以及对生活的细致观察与深刻感悟，老师们从生活中汲取灵感，并在工作岗位上反复研究中国画的绘画技法和表现方式，创作出生机盎然的中国画作品。同时作为中国传统文化艺术的传播者，他们坚持传承与创新相结合的原则，既深入挖掘和继承传统中国画的优秀元素，又敢于尝试新的创作手法和表现形式。

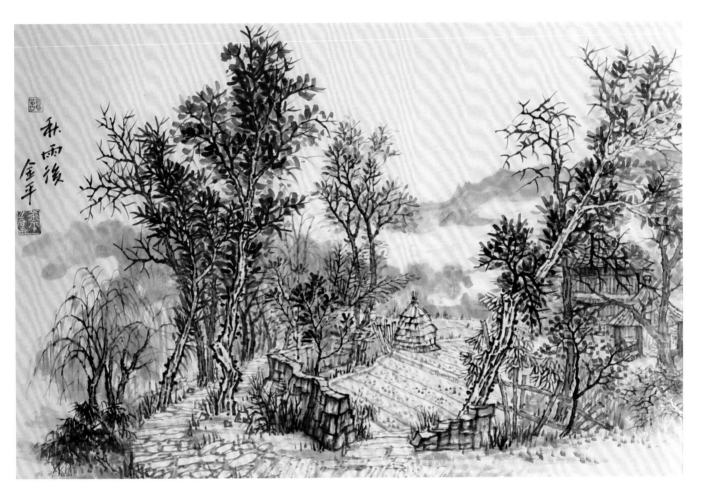

秋雨后

120厘米×90厘米

作者：谭金平

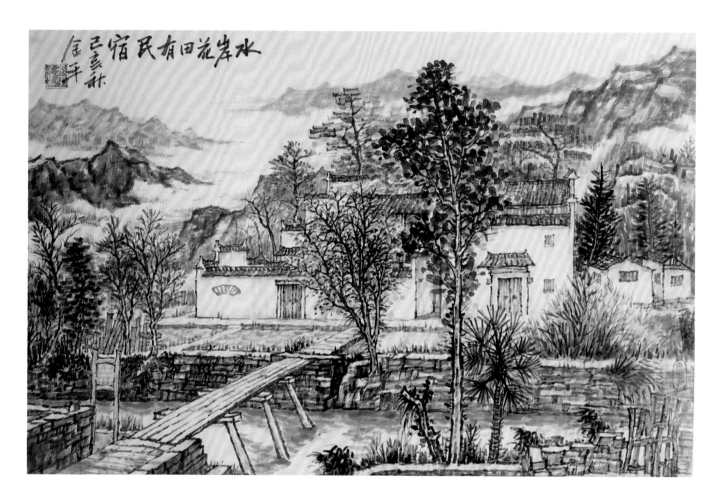

水岸花田

120 厘米 ×90 厘米

作者：谭金平

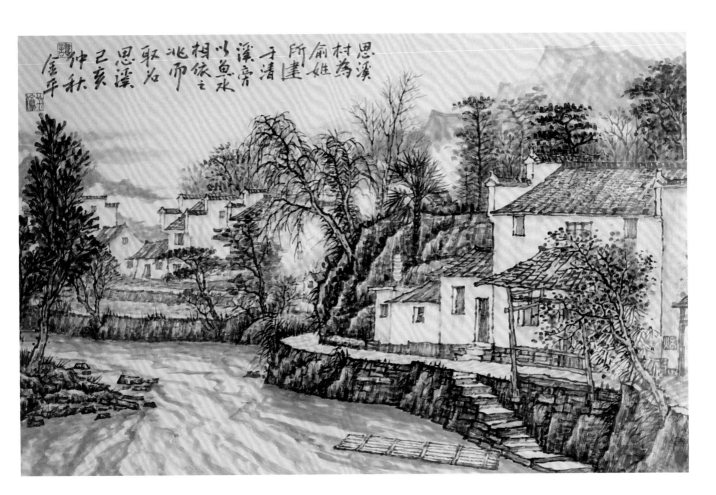

思溪写生

120厘米×90厘米

作者：谭金平

影系列十二

40 厘米 × 40 厘米

作者：陈晓珊

影系列十三

113 厘米 ×88 厘米

作者：陈晓珊

恋城系列

90 厘米 × 100 厘米

作者：陈晓珊

夏日游园

200 厘米 ×220 厘米

作者：王昭清

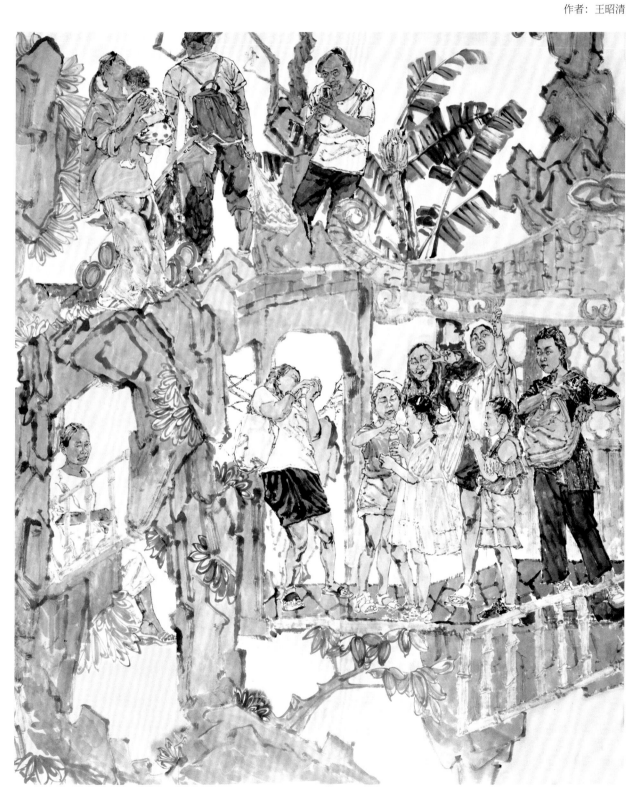

喜上眉梢

200 厘米 ×200 厘米

作者：王昭清

赏园

200 厘米 ×200 厘米

作者：王昭清

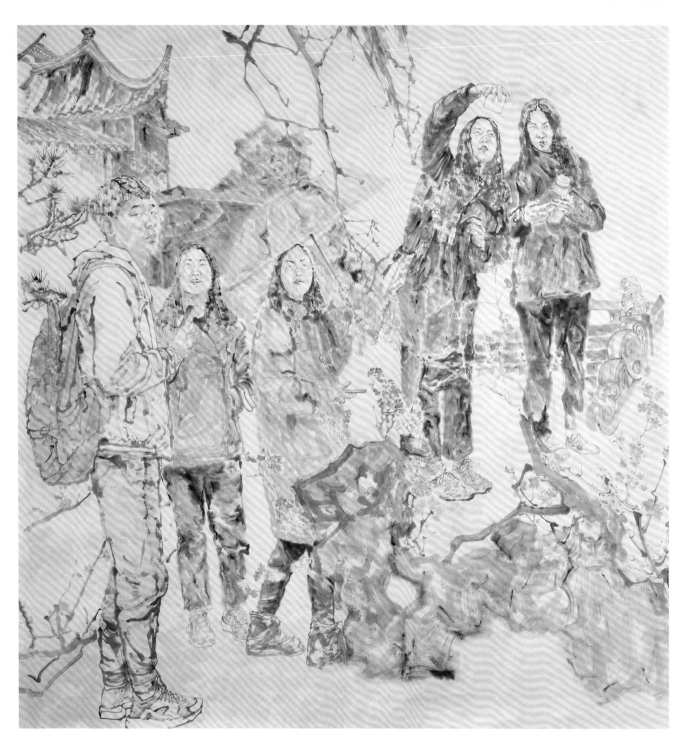

第三节
综合绘画

综合绘画包含综合材料绘画与漆画方向的创作。其中，综合材料绘画以材料绘画语言的表现为核心，关注材料的物质性表现与艺术精神表达；通过不同类型主题绘画的表现，解决客观对象与内在造型规律的联系，提炼有价值的绘画元素传递情感；运用各种媒介、自然形态或形式逻辑构造富有现代审美和视觉张力的绘画作品；注重课程实践与创作相结合，拓展艺术服务与社会运用的能力。

漆画方向侧重于大漆材料表现的肌理美感、文化属性及材质语言的表现，注重大漆工艺表现技法与传统绘画的联系，将现代漆画的造型、构图的处理方法与色彩表现技巧融入现代人的视角，丰富绘画语言的表现力和创造力。在创作实践中，立足于表达漆画的传统理念，同时又赋予其新的时代内涵，在继承与革新中给予艺术形态新的生命力。

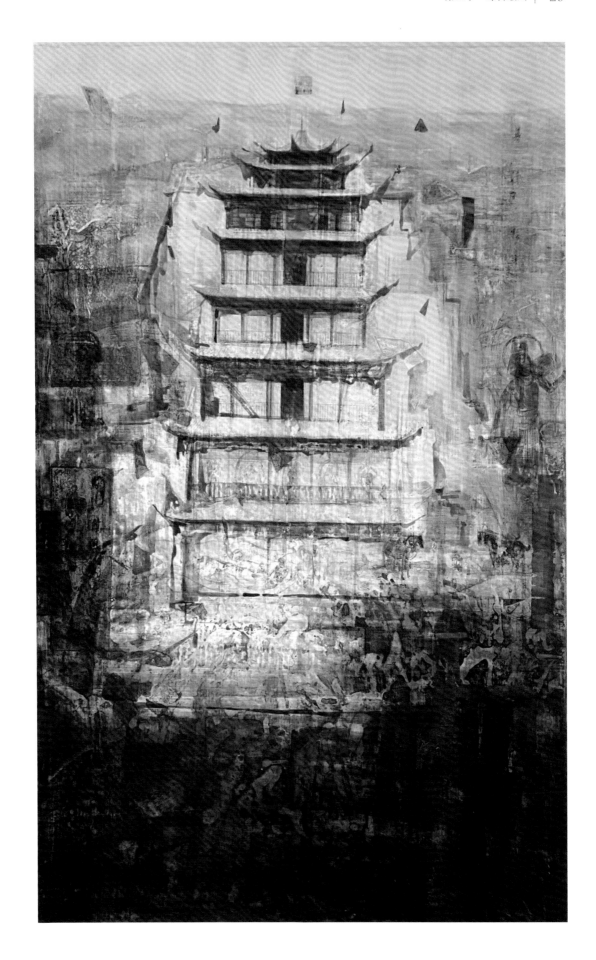

敦煌·物语

100 厘米 ×150 厘米

作者：洪桔鸿

濛

70 厘米 ×60 厘米

作者：洪桔鸿

芳华

60 厘米 ×80 厘米

作者：曾永清

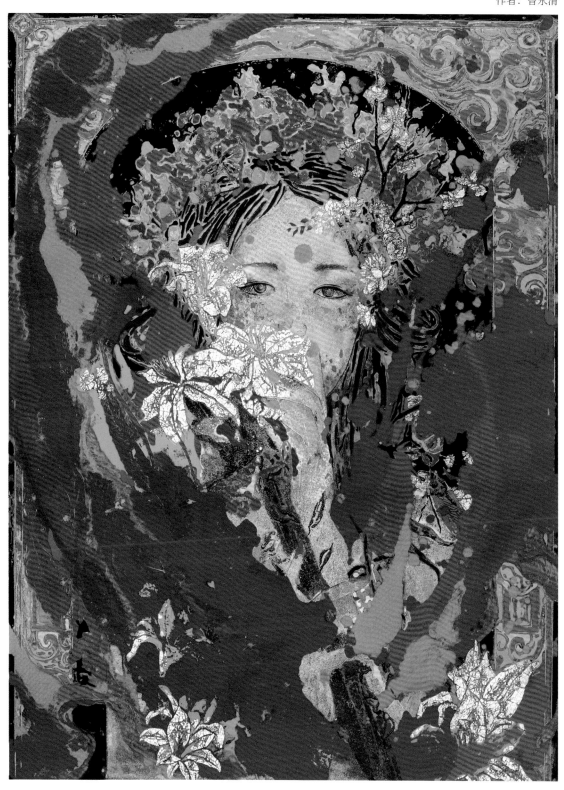

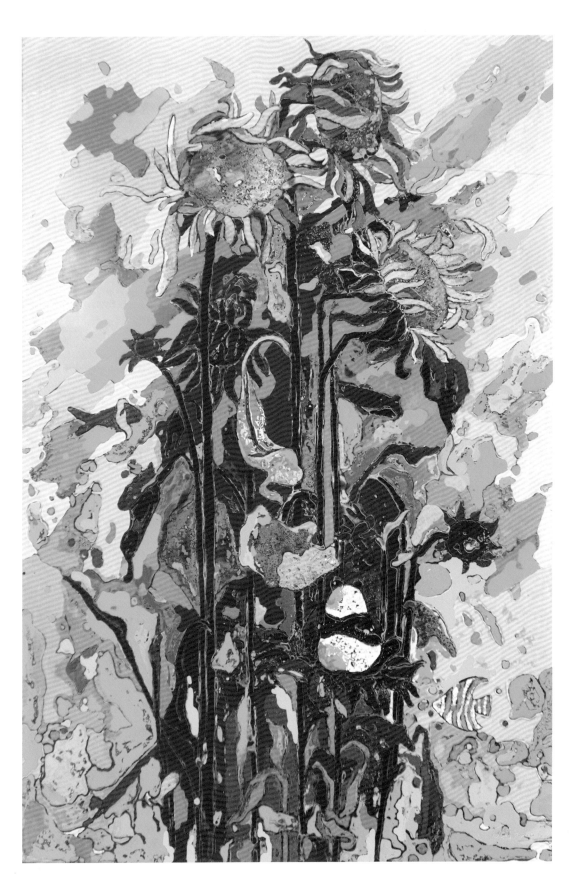

向阳（一）

40厘米×60厘米

作者：曾永清

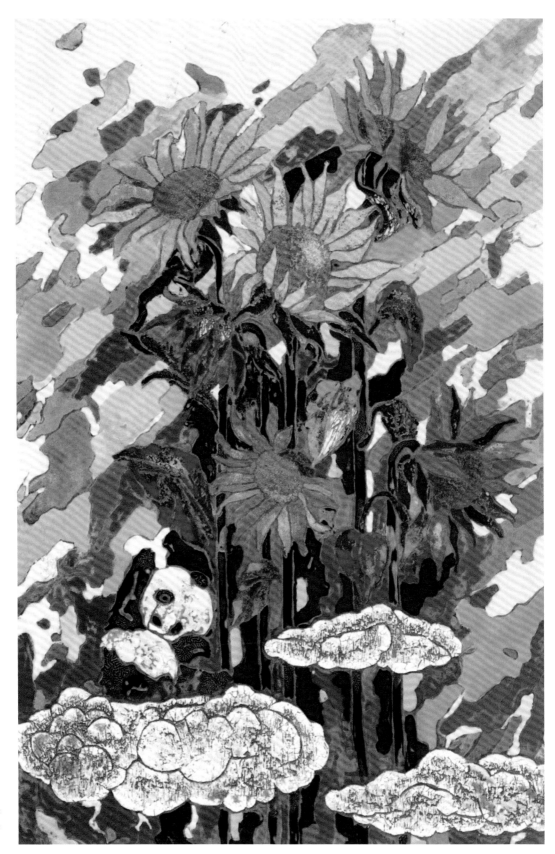

向阳（二）

40 厘米 ×60 厘米

作者：曾永清

胡笳十八拍（四）

11厘米×15.5厘米

作者：李钰婷

胡笳十八拍（六）

11厘米×15.5厘米

作者：李钰婷

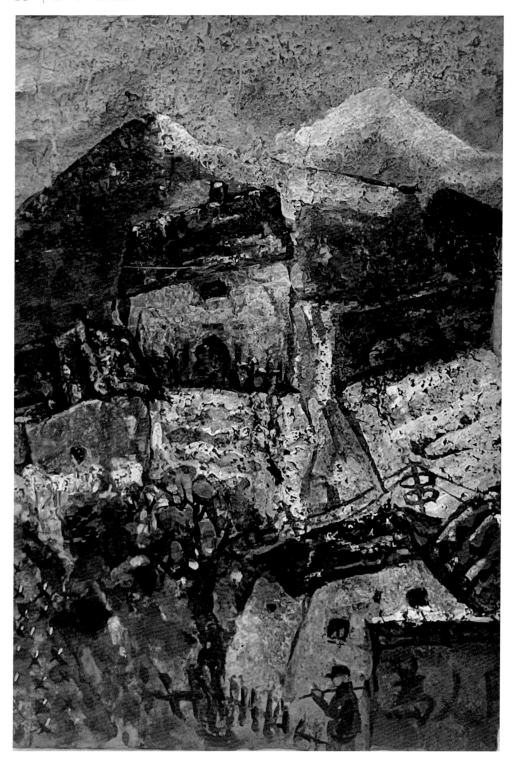

胡笳十八拍（七）

11厘米×15.5厘米

作者：李钰婷

第一乐章

150 厘米 ×150 厘米

作者：彭金戈

茫茫

150 厘米 ×100 厘米

作者：彭金戈

迹

150 厘米 ×150 厘米

作者：彭金戈

第二章
绘画实践

阳光学院设计学院的美术学专业为了适应数字时代的应用场景，在课程教学的方向上探索出数字插画、绘本和主题创作三个方面的绘画实践应用特色。其相互补充、相互促进，为师生提供了更多的创作选择和表达方式。通过不断尝试和探索，教师和学生都可以在这些领域中找到属于自己的艺术语言和创作路径，创作出更加精彩和多样的绘画作品。

一、数字插画

数字插画是利用数字技术和软件进行绘画创作的一种形式。它结合了传统绘画的艺术性和数字技术的灵活性，为师生带来了全新的创作体验。在数字插画实践中，作者可以利用各种绘画软件和工具，实现更加精准和自由的线条表现，丰富多变的色彩搭配，以及便捷高效的编辑与修改功能。这不仅可以提高绘画效率，还能让作者在创作过程中更加灵活地调整和完善作品。

通过数字插画，作者可以创作出具有独特风格和个性特色的插画作品，应用于书籍、杂志、广告、游戏等多个领域，丰富人们的视觉体验和文化生活。

二、绘本

绘本是一种以图画为主、文字为辅的书籍形式，它通过连续的图画和简洁的文字来讲述故事或传达信息。在绘本实践中，作者需要注重图画与文字的有机结合，以及故事情节的连贯性和趣味性。通过细腻的笔触、生动的色彩和巧妙的构图，营造出丰富的视觉效果和情感氛围，让读者在欣赏图画的同时，感受到故事的魅力和内涵。

绘本适合各个年龄段的读者，特别是儿童。它可以激发读者的想象力和创造力，培养审美情趣和阅读能力。对于作者而言，绘本也是一种极具挑战性和创作空间的艺术形式。

三、主题创作

主题创作是围绕某个特定主题或题材进行的绘画实践。它可以是一个历史事件、一个文化符号、一处自然景观等，也可以是作者自己设定的虚构主题。在主题创作中，作者需要对该主题进行深入的研究和理解，提炼出最具代表性和感染力的视觉元素，并运用绘画技巧将其表现出来。

主题创作考验作者的文化素养、审美观念和创新能力。通过主题创作，作者可以深入挖掘某个主题的内涵和价值，表达自己的情感和观点，与观众产生共鸣和交流。同时，主题创作也是作者展示自己独特风格和才华的重要途径。

第一节
数字插画

数字插画结合艺术和技术的创作形式，通过使用计算机软件和数字绘图工具来创作和表达。这种艺术形式以数字化的方式呈现，具有丰富的色彩、细节和效果。数字插画可以以静态或动态的形式存在，并涵盖平面设计、插图、漫画、动画等多种形式。

与传统的手绘插画相比，数字插画具有多个显著特点。首先，它具有很高的灵活性，艺术家可以使用各种绘画工具和特效来实现丰富多样的艺术效果。其次，数字插画还具有可编辑性，这意味着艺术家可以随时修改图像的颜色、线条、形状等，使创作过程更加灵活多变。此外，数字插画还具有良好的可适应性，可以在不同的媒介和用途中使用，如打印、动画等。

随着数字技术的不断发展和人们对视觉效果要求的不断提高，数字插画的应用领域也在不断扩大。数字插画行业已经成为一个非常有前途的行业，对数字插画人才的需求也在不断增加。可以预见，在未来，数字插画将会在更多领域得到应用，并为数字经济的发展作出贡献。

船政文化绘本《潮江楼》

作者：柯淑芬

极简夏日

作者：周鑫

绿色心情

作者：黄帝蓉

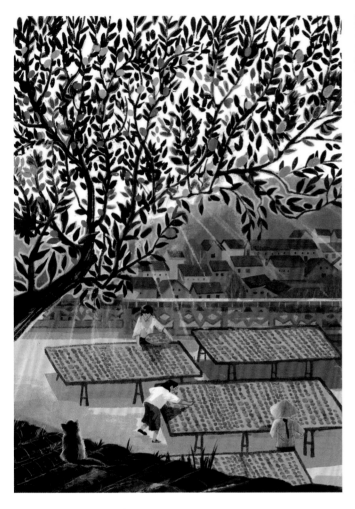

晒酸枣糕

作者：黄帝蓉

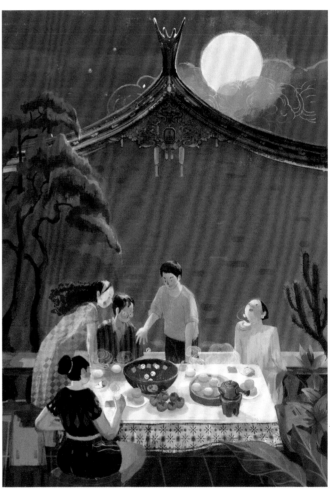

中秋·博饼

作者：黄帝蓉

马尾区消防 NFT 头像

作者：吴辛迪

福州
马尾区消防-NFT头像设计应用
头像应用场景

设计说明

马尾区消防的NFT头像采用的是插画应用的形式暗喻背景是祥瑞缭绕蓬勃，是消防员每日都需要面临最前冲的危险境地；此幅画面人物一名是年轻的消防员哥哥，一名是梦幻国花朵，孩子的梦想是成为消防员想和消防哥哥一起救火此时被细挡到了危险外围。充满了偶像和不甘这对他的偶像消防哥哥，给他的理想和梦想点了赞，但是鼓励他先好好学习，以后长大后两来继续为人民服务。

马尾区消防的NFT头像是完全原创设计，能够作为朋友、家人、情侣之间独一无二的数字化纽带，让消防形象和精神能够在社交生活中实时应用与传播。

头像双人使用

头像保存效果

头像视频使用效果

头像单人使用效果

头像朋友圈效果

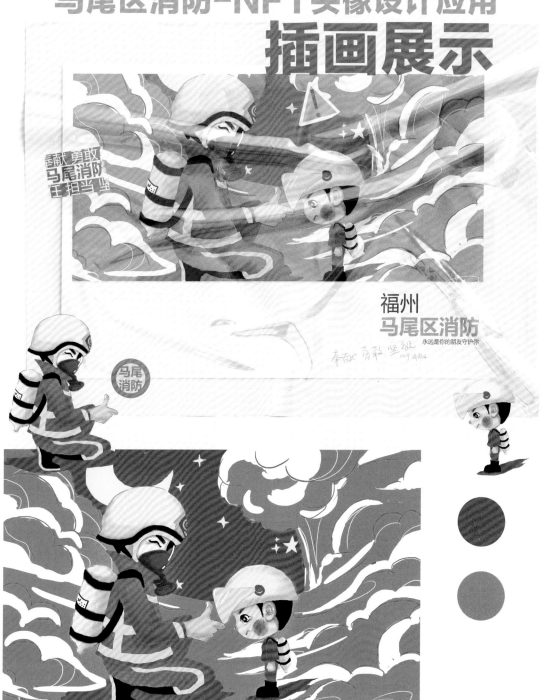

第二节
绘本

　　绘本作为一种独特的艺术形式，以图画为主，文字为辅，两者相互映衬，共同构建了一个个精彩纷呈的故事世界。绘本的图画色彩鲜明，线条流畅，富有想象力和创造力，能够激发读者的视觉享受和审美情感。同时，其文字简洁明了，富有韵律感，既能引导读者理解故事情节，又能引发读者的深思和感悟。绘本的魅力在于它能够跨越年龄和文化的界限，用最简单的方式传达最深刻的道理，让我们在轻松愉快的阅读中，感受到生活的美好和人性的光辉。因此，绘本不仅是一种艺术形式，更是一种教育工具和文化载体，值得我们深入研究和推广。

　　在高校美术教育中，绘本创作也是一项重要的教学内容。通过绘本创作，学生可以锻炼自己的绘画技巧和创作能力，同时也能够更深入地理解艺术与社会、艺术与生活的关系。例如绘本《公仆本色：苏黑书记》《福建省三八红旗手：苏花瓶感人故事》在教育中的重要作用，不仅体现在美术教育的层面上，更在于它所承载的深厚社会意义与情感价值。

　　从美术教育的角度来看，绘本《公仆本色：苏黑书记》以其细腻的画风和生动的情节，为学生们提供了一个极好的学习和借鉴的对象。学生们可以从中学习到如何运用线条来塑造人物形象，如何通过画面来传达情感和思想。这不仅有助于提升学生的绘画技巧，更能培养他们的艺术审美能力和创作灵感。更重要的是，绘本所讲述的故事，深深打动了每一个读者的心。它以真实人物为原型，通过图画与文字结合的形式，生动地展现了苏黑书记在屏南扶贫过程中的艰辛与付出，以及他对于人民的深厚情感。

　　在教育过程中，这部绘本可以作为思政教育的有力工具。教师可以通过引导学生们阅读和讨论这部绘本，让他们深入了解我国扶贫工作的历史与现状，激发他们的社会责任感和使命感。同时，学生们也可以从苏黑书记的身上学习到无私奉献、艰苦奋斗的精神，这对于他们的成长和发展具有积极的影响。

公仆本色：苏黑书记

项目指导教师：陈晓珊

一、选题

《公仆本色：苏黑书记》是《闽东特色乡村振兴之路中的感人故事》系列绘本之一，该作品主题围绕苏黑同志的优秀事迹，运用绘本艺术形式，图文并茂地突出展示"优秀共产党员、乡镇扶贫书记、乡村振兴领路人、文魂爱心平凡公仆"这一农村基层干部的公仆形象。

二、构思方案

根据农村基层党建要发挥"党支部的战斗堡垒作用和党员的先锋模范作用"和"宣传党的主张、贯彻党的决定、领导基层治理、团结动员群众、推进改革发展的坚强战斗堡垒"的要求精神，充分挖掘和提炼苏黑同志的优秀事迹，运用绘本艺术形式，图文并茂地突出展示他的"优秀共产党员、乡镇扶贫书记、乡村振兴领路人、文魂爱心平凡公仆"这一农村基层干部的公仆形象，为广大党员干部和人民群众树立一个学习当代农村先进人物的楷模。

三、结构框架简介

《公仆本色：苏黑书记》由五个部分、20个故事组成。其中，第一部分"优秀共产党员"，包括中共宁德市委授予苏黑同志优秀党员的故事、苏黑"忠诚履职、勇于担当"题词的故事、最晚熄灭那盏灯的故事、备战红歌比赛的故事等。

第二部分"乡镇扶贫书记"，包括24本手写笔记本的故事、为玉洋村困难户上户口的故事、给郑德新送羊的故事、美化黛溪河的故事等。

第三部分"乡村振兴领路人"，包括创意"黛水酷镇"的故事、创建代溪北垅黄酒文化特色小镇的故事，首届北垅黄酒节的故事、指导阳光学院师生创作黄酒漫画墙的故事等。

第四部分"文魂爱心平凡公仆"，包括"心中永存念想，人生一定精彩"故事、"'黛溪人'的人生驿站"故事、"人生要有拿得出去的作品，黛溪就是我的作品"故事、"黛溪北垅黄酒，有你有我有他，有孝心和感恩，就能拥抱未来"故事。

第五部分"他仍在加班路上"，包括"我不走，我就是黛溪人"故事、"黛水有幸伴英魂"故事、三届代溪镇党委持续坚守推进同一乡村振兴战略的故事、北垅乡村振兴明天会更好的故事。

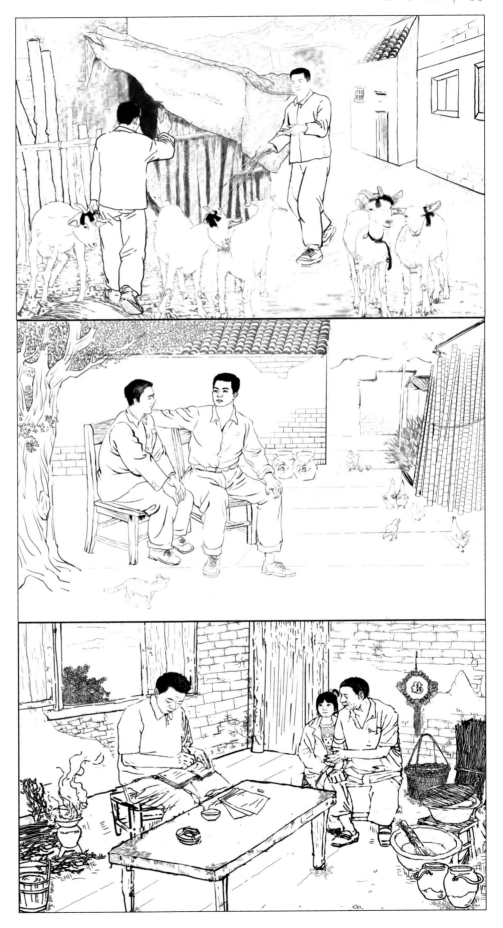

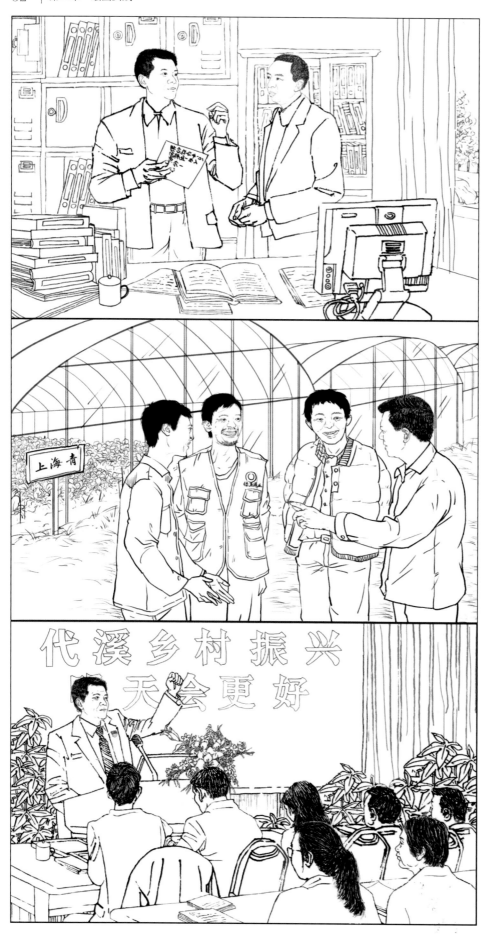

第三节
主题创作

　　主题创作立足于表现新时代主旋律，讴歌新时代美好生活，既有弘扬革命精神的历史题材，又有表现当代人的生活以及不同地域人文历史景观等题材；善于从自然生活和社会活动体验中寻找艺术灵感；深刻理解经典作品与时代的联系，注重主题情节的叙事性表达；通过大量的写生与创作构思，抒发个人情感表达，强调构图别致，主题鲜明并富有时代气息；尝试不同的创作方法和手段，运用各种材料、肌理来表现对象，注重多样化的视角和内心情感表达。

乐园

200厘米×200厘米

作者：王昭清

　　创作选题以如今人们美好的环境、生活为出发点，以传统徽州木雕文化为根基，探求符合当代人民美好生活的图像表现方式。研究传统徽州木雕艺术中描绘的园林与造景，分析其空间构图与造型，塑造当下中国的乡土人情。画面通过中国写意画形式进行创作，以传统木雕文化为骨，笔墨为血肉，现实为来源，力求展现出属于中国的人与自然和谐相处的生态与样貌。

美好生活

200 厘米 ×200 厘米

作者：王昭清

　　创作构思方面，前期广泛搜集有关传统徽州木雕文化的信息与资料，前往安徽与江西一带实地考察明清时期留存下来的古村落民居，仔细地研究古建筑上木雕的形体结构内容。对木雕的材质形状、宽度与厚度、在建筑装饰上的方位与功能、雕刻的内容寓意、雕刻造型的画面设计等的照片进行分类与标注，研究其构图造像的最基本的画面逻辑与规律，用中国画笔墨梳理成图谱式的语言，构建出园林式的构成图式，通过园林中移步换景的空间拼贴形式，将人与景相融合。在作品整体构思中，人物与家园的构图是画面展现的关键。绘画中的节奏、色彩、风景都是为了突出人与自然这两个主体。

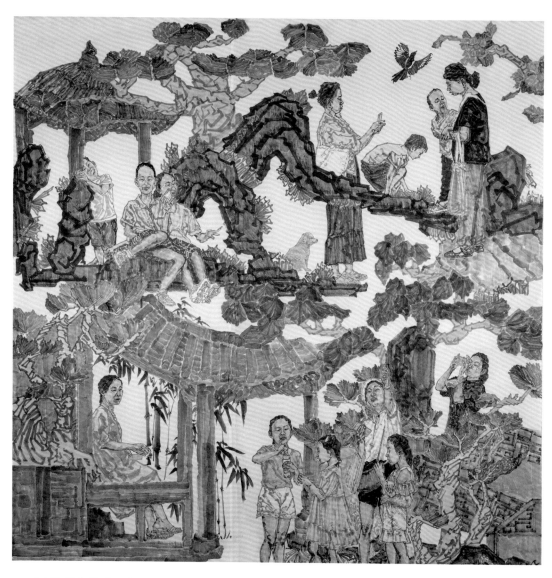

轻柔之夏

200 厘米 ×200 厘米

作者：王昭清

在创作的造型与构图方面，通过研究传统徽州木雕空间结构，打破常见的焦点透视结构，将不同空间、地域的人与景结合起来，形成一个统一的整体。创作构图采用扁平式风格，人物用写实手法表现，体现出现实的真实感，建筑与环境则采用平面化展开布局，打破空间透视的限制，可更为清晰地在画面中展现丰富的信息，人物与较为平面的场景相结合，分别呈现出立体与平面的形式。构图基于平面空间的规划，着眼于构成式的组合搭配，用类似书法艺术中字体笔画间架结构的形式安排布局，调整计算画面中"图"与"底"、正负形之间的空间分割区域的形状。绘画中也加入木雕风格的装饰，如创作的山石、花卉、树木、烟云等符号，使画面更富有中国特色的文化气息，这些符号具有美好寓意，表达了人们对未来美好生活的期许。

丹漆容梦

163 厘米 ×120 厘米

作者：洪桔鸿

歌泣

60 厘米 ×80 厘米

作者：曾永清

星汉灿烂

80厘米×120厘米

作者：曾永清

渡

180 厘米 ×120 厘米

作者：曾永清

圣彼得教堂的眺望

120厘米×70厘米

作者：江信桐

秋巡牧歌

120 厘米 ×100 厘米

作者：柯淑芬

鲤跃龙门

项目指导教师：陈晓珊

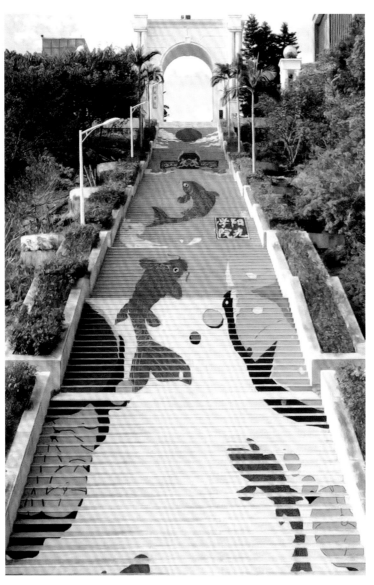

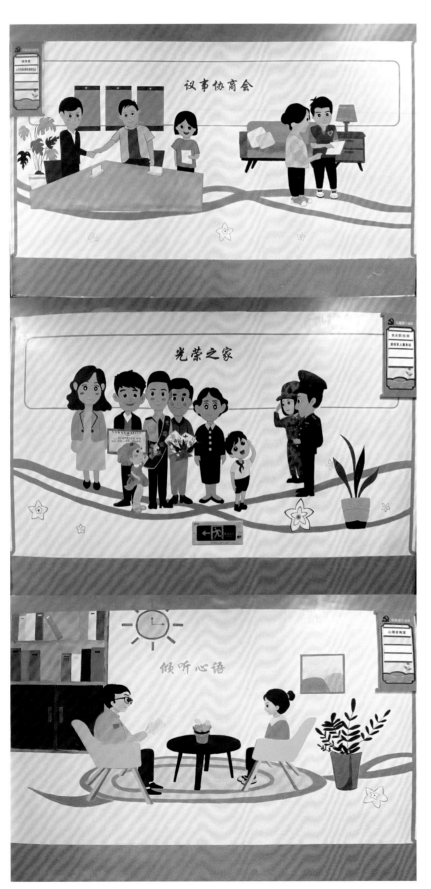

马尾滨江社区墙绘项目

作者：洪桔鸿、江信桐、谭金平、柯淑芬、曾永清、王昭清、彭金戈、李钰婷、陈晓珊

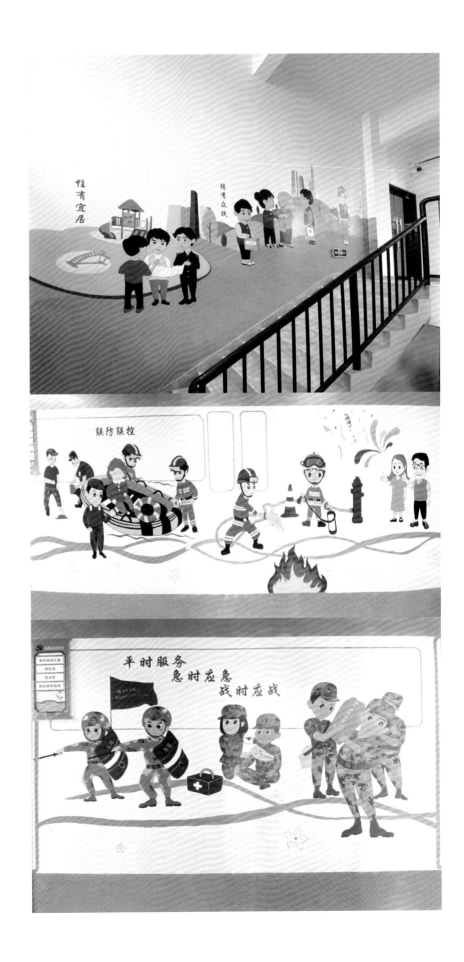

第三章
设计实践

　　"产业链办学，场景化育人"是我们做好设计专业实践教学的前提。了解当下产业链上需要何种专业人才，让产学结合（即生产与教学的结合），通过企业实际工作环境，让学生感知、接触实践知识内容，以达到育人目的。结合相应企业与相关行业对专业课程的衡量标准，持续优化设计专业培养模式与产业链环境建设，不断提高设计专业教师在实战与行业设计方面的专业素质，使专业教学更加具有针对性，能够更好地满足社会需求，从而实现教育教学的最优化。在产业链专业岗位上具体实践，认识设计专业应用型人才所需的"产"，在教学中建立健全实践教学体系，包括校内和校外两方面的实践性教学基地的建设。"学"是"产学结合"教学模式的中心，必须从形式、方法、内容与"产"融合，保证学生具有可持续发展能力。这样设计专业的人才培养目标才会有更加明确的定位。

　　在教学中引进产业链办学企业项目，企业项目就是要在课程教学过程中按照企业的运作模式，由专业教师、企业导师（"双导师"制）组成企业项目导师组，带领学生完成项目教学任务。在真实的市场情景化条件下，充分调研市场环境，创造性地解决企业项目中所面临的问题，为企业文化提升做实际工作，以此来培养学生在"产业链"实际岗位中的适应能力、协作能力、实战能力和创新能力。

　　企业项目导师组实施专业教学，充分发挥导师组作用，根据不同设计专业层次细分不同特点及要求，提出切实可行的基本点。依据有较强可操作性的培养方案动态调整教学环节，重点解决学生的生产实战工作能力。通过"双导师"制教学共同实施并完成相应的企业项目任务，同时新进的青年教师也得到了锻炼，提高了实战教学的工作能力，让学生体悟到艺术与科技的双重影响。通过这种方式实现课程教学的一体化，真正让学生融入企业中，成为企业的一员。这种教学方式受到学生的好评，具有较好的教学效果。

　　竞赛项目导师组通过课外专业竞赛活动，激发学生专业学习兴趣，检验学生专业学习教学成效。导师们指导学生积极参加中国国际"互联网+"大学生创新创业大赛、"挑战杯"全国大学生课外学术科技作品竞赛、"创青春"中国青年创新创业大赛（后文简称为"互联网+""挑战杯""创青春"）等国家级重要赛事和专业竞赛。通过亲历大赛，充分检验了学生掌握专业理论与实践的综合素质能力，让学生感受到当前设计的发展趋势与市场激烈竞争的压力，有效激发学生创新潜能的培养与发展。

第一节
VI 系统形象设计

　　VI（Visual Identity，视觉识别）系统形象设计作为企业形象塑造的重要组成部分，其目的在于通过一系列视觉元素的巧妙组合与运用，形成独特且易于识别的企业形象，进而提升品牌知名度与美誉度。VI 系统形象设计包括基础系统和应用系统两大部分，涵盖了企业标志、标准字体、标准色彩以及辅助图形等多个方面。其中，企业标志是 VI 系统的核心，它承载着企业的文化与精神，是公众对企业最直接、最深刻的视觉印象。标准字体和标准色彩则是对企业标志的延伸与补充，它们共同构成了企业独特的视觉识别体系。

　　在 VI 系统形象设计中，每一个视觉元素都需要经过精心设计与策划，以确保其能够准确传达企业的理念与价值观。设计师需要深入了解企业的文化、历史、业务范围、经营理念等信息，从中提炼出最具代表性的元素，并结合现代设计手法，创造出既符合企业特色又具有时代感的 VI 系统。

名城集团 VI 系统设计

作者：翁炳峰、周鑫

一、项目来源

名成集团作为一家具有多年历史的大型企业，随着市场竞争的加剧和品牌意识的提升，决定对其企业形象进行全面升级。在此背景下，名成集团委托我们的设计团队，开展 VI 系统设计项目改进升级，旨在通过统一、规范的视觉形象，强化企业品牌的认知度和影响力。

二、调研分析

在 VI 系统设计项目启动之初，设计团队首先对名成集团进行了深入的市场调研和竞品分析。通过收集和分析市场数据、用户反馈以及行业 VI 系统设计案例，设计团队了解了名成集团在行业中的地位、目标受众的需求以及行业竞争的优势和不足。同时，设计团队还与名成集团的管理层进行了多次沟通，深入了解了企业的历史、文化、核心价值观以及未来的发展战略。

基于调研分析的结果，设计团队明确了 VI 系统设计的核心目标，通过独特的视觉元素，传达名成集团的企业精神、文化内涵和市场定位，塑造一个独特、鲜明、易于识别的品牌形象。

三、设计定位

在明确设计目标后，设计团队开始进行 VI 系统设计的定位设计。结合名成集团的企业文化和市场分析，确定了 VI 系统设计的核心理念和风格方向。在色彩选择上，设计团队采用了代表稳重、专业和创新的红色系渐变色，以体现名成集团的行业属性和企业精神。在标志设计上，引入太极文化概念，通过对"日、月"的抽象演绎，融合发展成一个循环往复，具有包容精神的星球图案。其意有三：揭示了名成集团力争打造中国最具影响力的冷链物流公共平台和商业生态的企业愿景；代表名成集团各大产业模块融合发展、良性运转的有效方式和合作机制；暗喻了企业融合创新的文化精神以及生生不息、持久发展的美好祝愿。同时，经由别具匠心的造型提炼，使"日、月"图案在整体关系上破茧成为一个"古钱币"形象，揭示并传达名成集团利他利己、协作共赢的经营理念，以及服务社会的企业使命。在字体设计上，选择了一种简洁、现代的字体，既体现了企业的现代感，又保证了视觉识别的清晰度。

四、实施过程

在 VI 系统设计的实施阶段，设计团队根据设计需求和设计定位，创作了一系列初步的设计方案。这些方案涵盖了企业标志、标准字体、色彩系统、辅助图形等多个方面。随后，设计团队将方案提交给名成集团的管理层进行审查。经过多次沟通和修改，双方最终确定了 VI 系统设计的终稿。

确定终稿后，设计团队开始着手编制 VI 手册。手册中详细规定了 VI 系统设计的各项应用标准、使用规范和注意事项，以确保 VI 系统设计的统一性和连续性。同时，设计团队还协助名成集团对内部员工进行了 VI 系统设计的培训，确保 VI 系统设计的顺利实施。

五、效果评价

经过一段时间的实施和推广，名成集团的 VI 系统设计取得了显著的效果。新的 VI 系统设计不仅提升了名成集团的品牌形象和市场竞争力，还增强了消费者对品牌的认知和记忆。同时，VI 系统设计的统一性和连续性也有效地提升了企业的内部凝聚力和员工的工作效率。

总的来说，名成集团的 VI 系统设计项目是一次成功的品牌升级实践。通过设计团队专业和科学的实施流程，帮助名成集团成功地塑造了一个独特、鲜明、易于识别的品牌形象，为企业的未来发展奠定了坚实的基础。

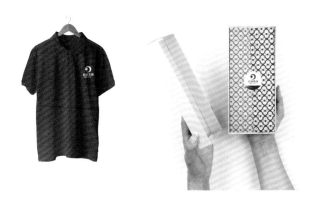

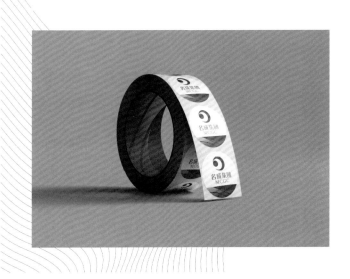

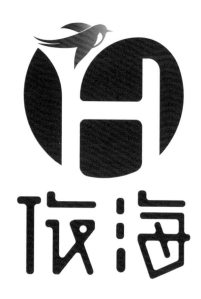

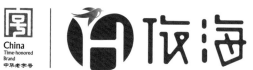

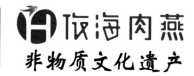

依海 VI 系统设计

作者：翁炳峰设计团队

一、项目来源

依海作为福州非物质文化遗产传承品牌，基于提升市场竞争力与品牌营销观念的改变，委托设计团队进行 VI 系统的更新设计。在保留老字号元素与概念的基础上，更新为更加年轻化、现代化的品牌形象，以适应当下市场，提升品牌认知度和影响力。

二、调研分析

依海的开发主要围绕着福州肉燕、鱼丸等传统美食。项目开始前，设计团队走访了三坊七巷的多家福州老牌小吃门店，并与依海现有的店面门头、品牌形象进行对比分析。同时与企业方多次会面，了解品牌的历史文化与发展策略。以此为依据，设计团队确定了视觉方案的必要要素与设计定位，本次委托旨在将品牌形象进行更加现代化、可拓展、适应性强的设计升级。

三、设计定位

根据调研分析，设计团队进一步确定了设计定位，基于依海本身的品牌名称与主要产品形式，选用了依海的首字母"YH"与肉燕的燕子图形，作为企业标志设计的基础元素，同时融入了三坊七巷的牌匾形态，完成了三重内涵的创新阐释。颜色选用沉稳的暗红色，强调品牌的历史感与专业性，标准字体设计则使用构成感较强的几何风格连笔设计。更加现代的风格在应用上能够给品牌带来不一样的精神面貌，满足企业对于年轻化与适应多平台使用方面的需求。

四、效果评价

经过整套系统的落地实施，依海在与各大老牌食品品牌的市场竞争中开拓了新的方向。在使用过程中发现，现代化的品牌形象更加吸引年轻人与非固定消费群体，通过品牌在实体店面的实施，在各大景区，依海都能够表现出品牌竞争力与认知度，为后续品牌的发展与推广添砖加瓦。

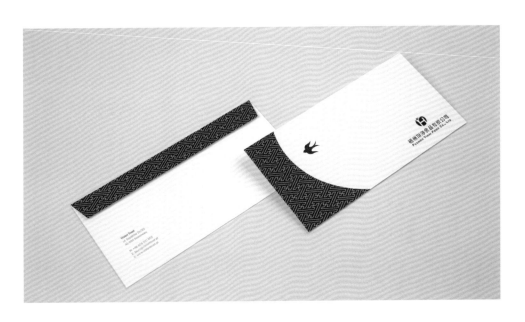

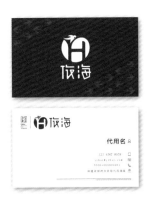

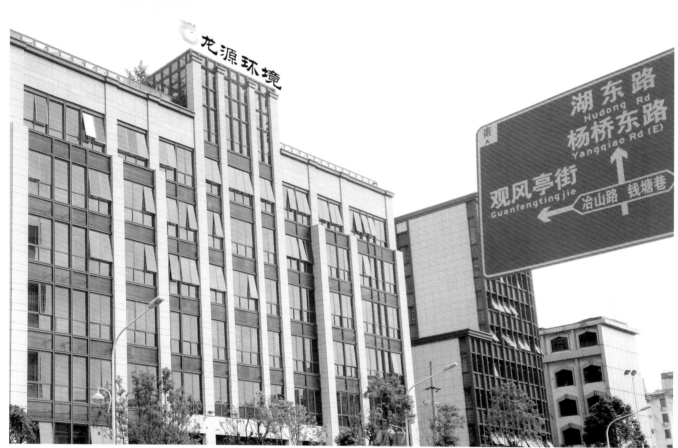

福建龙源环境工程技术有限公司品牌形象设计

作者：周鑫

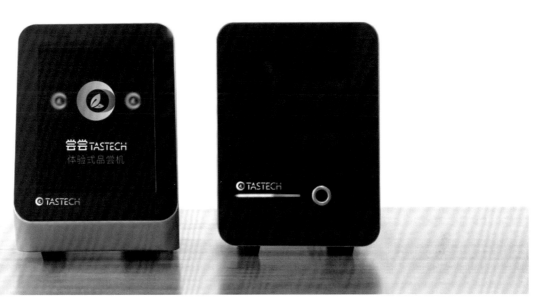

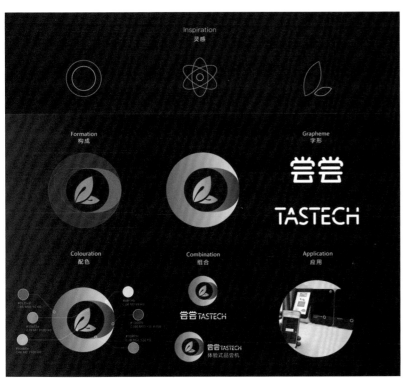

尝尝 TASTECH 标志设计

作者：庄耘

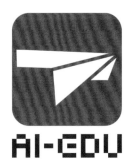

爱平教育
企业识别系统设计

作者：黄励强

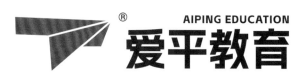 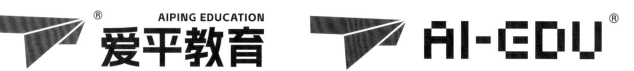

 + =

爱心+纸飞机：做有温度的教育

在各种角度的纸飞机中，看中了它

FE3A3C

H: 358　S: 76　B: 99
C: 0　M: 88　Y: 71　K:0

正红　　品红

这抹红，比正红色，更显年轻

"爱平教育"如同这只纸飞机，
面向东方，扶摇直上！

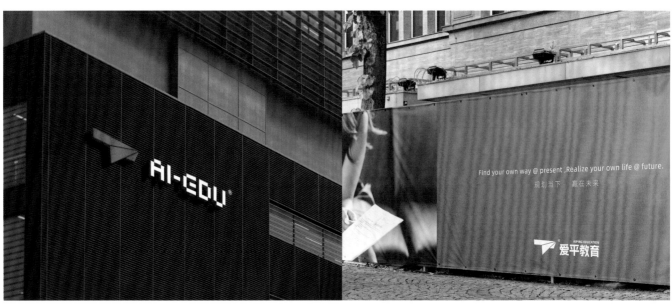

第二节
空间艺术设计

公共空间就是集体空间，公共空间是指马路、广场、博物馆等很多人去的地方。公共空间的设计不是目的和结果，也不是设计迎合少数人的标志，而是一个过程，是一个大众参与并不断展现其生活变换的过程。新的设计并不仅是新的风格或新的形式，而是指新的内容和创造新的生活方式。

空间从物理形态上的界定可以清晰地分为占有空间和未占有空间。人们对空间的占有是靠物化的标志来界定的，如分割的层次、绘画的墙面、标记的导向等。当然，最有效的方法是建立起构筑物，或者干脆建个房子来巩固对空间的占有，这样的物理界定是靠数字和实物等进行的。公共空间的合理利用和划分往往对于公众利益的理解和服务负有特殊的责任，我们追求的是如何使其适应人的各种需求，而不是让公众去适应各种环境。公共艺术空间服务于人，在很大程度上，设计是有机的整体，所以这个问题是我们学习空间艺术设计或者从事空间艺术设计工作时永恒的主题。

公共艺术空间基本分为文化广场空间、商业空间、交通空间、混合空间等。

阳光学院滨海校区导视系统设计

作者：翁炳峰、林雨璇

一、项目来源

2001 年，阳光学院依托福州大学举办，办学以来，学校始终坚守"办百年名校，育时代精英"的初心，积极探索应用型特色办学之路，致力于打造"全国一流应用型大学标杆"。2024 年，阳光学院滨海校区将投入使用，围绕数字和智慧产业，培养大数据、物联网、人工智能等高水平应用型人才。基于此背景，学院委托我方进行导视系统的设计，在体现校区特色的同时，旨在将阳光学院的办学特色、校园文化等元素在新校区得到呈现，和而不同。

二、调研分析

在设计项目之初，设计团队与校方进行了深度的学习与交流，对学院的校园文化以及办学方向有了一定程度的理解，同时深入研究项目的具体环境，包括但不限于地理位置、空间布局、人流动态等因素。经过一系列调研之后，与校方进行充分的沟通，明确设计目标，确保导视系统设计能够满足实际的功能需求和审美期待。在此之外，设计团队深入实地进行踩点调研，对校园的建筑风格、实际体量感受等有了进一步的了解。根据调研分析的结果，最终推敲出设计定位与方向。总的来说，导视系统设计的创作过程是一个需要深入理解、精细规划、巧妙设计和不断优化的过程。在这个过程中，设计团队不仅需要运用专业技能和创造力，更需要与校方、制作方等进行紧密的沟通和协作，以确保设计的成功实现。

三、创作过程

在充分理解项目背景和需求后，设计团队开始进行规划和构思。首先根据校风和校区特色制定总体的设计方案，确定设计的主题和风格，如以现代的直线型风格为主，视觉元素上辅以校风、校训中的传统文化作为设计要点，以及需要传达的主要信息，如楼栋、公共区域、办公场所等的名称。然后，设计团队通过具体的设计构思，思考如何通过图形、色彩、文字等元素，有效地传达导向信息，并营造出符合项目主题的视觉氛围。在图形上，以校徽以及校训篆体，体现阳光学院的传统文化，色彩则围绕"阳光橙"进行搭配设计，文字则从识别与风格角度出发，使用黑体字作为主要字体，在数字编号设计上加强风格。同时考虑到滨海校区所处位置受海风影响较大，在面板材质方面也有针对性地进行设计选定。

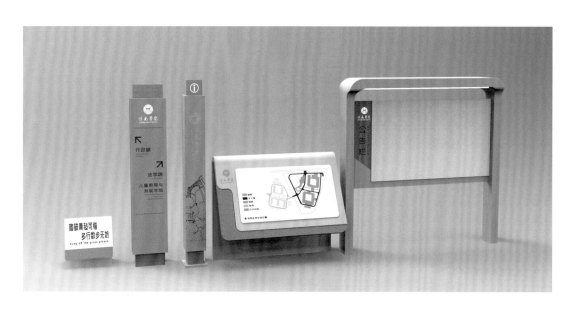

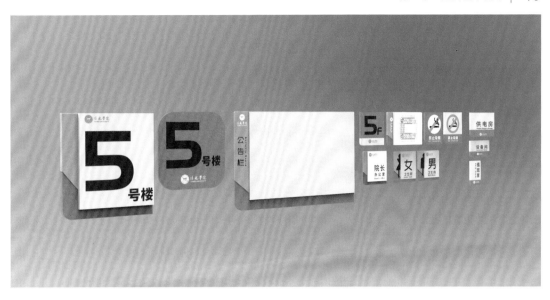

四、效果评价

　　书成之时，阳光学院滨海校区的建设还未完成，但根据学校实际需求以及使用体验，设计团队在后期方案修改过程中分别增加了夜景灯光、不同配色以及模块化安装设计，完成从功能到外观的进一步完善。最后，当设计方案得到确认后，经过后期的点位设置与细节调节，设计团队将会进行最终的制作和安装指导，这一步需要与制作方紧密合作，以确保设计的精准实现，同时也会提供必要的安装指导，以保证导视系统在实际环境中的使用效果。

·提示柱

尺寸：1. 橙：
2250mm×200mm×200mm（单面）；
　　　2. 灰：
1875mm×250mm×250mm（单面），
离地50mm
材料工艺：加厚镀锌钢、钢结
构、金属烤漆，所有棱角应倒
圆角∠r=2mm

·楼层功能牌（灰/白底）

尺寸：1650mm×550mm×30mm（单面），
饰面：1580mm×460mm×10mm（总），
460mm×235mm×10mm（活动件）
材料工艺：不锈钢厚板、钢结构、
金属烤漆，
所有棱角应倒圆角∠r=2mm

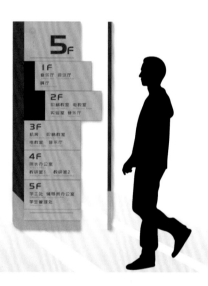

·贴墙牌（配色方案备选）

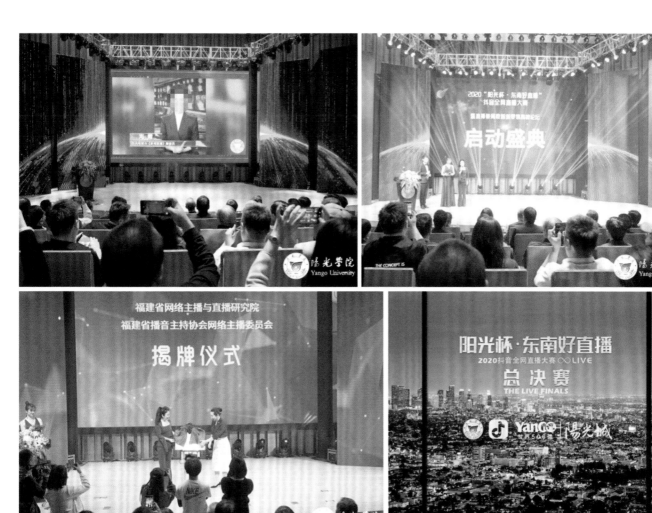

阳光杯·东南好直播揭牌仪式会场设计

作者：周鑫

越南学校纪念馆设计 （广西师范大学）

作者：周鑫

学生一站式服务社区设计

作者：黄励强、陈闽玥

一、项目来源

本项目为校方委托的设计实战项目。学校致力于营造一个便捷、舒适、多元的学习和生活环境，学生一站式服务社区的设计理念源于学校对学生自主、自治能力的重视，以及对学生生活服务需求的深刻理解。此项目旨在为学生提供一个集娱乐、学习、心理咨询、日常服务于一体的综合空间，以满足学生在校园生活中的各种需求。

二、调研分析

项目前期，设计团队通过问卷调查、小组讨论和个别访谈等方式，深入了解了学生的具体需求和期望。调查结果显示，学生希望学校能提供一个功能齐全、环境舒适、易于交流的公共空间。此外，学生对于色彩和材料的偏好、对空间布局的需求等也有明确的意见。基于这些反馈，设计团队确定了空间规划方案和设计重点。

三、创作过程

设计理念的确立：创作开始阶段，设计团队成员集思广益，对于如何在有限的造价预算范围内，通过色彩、材料、造型三个维度有效提升空间品质进行了深入讨论。设计团队的目标是创建一个既能满足学生日常需求，又具备独特魅力的服务社区。这要求设计团队不仅要关注空间的功能布局，还要充分考虑空间的视觉效果和情感影响。

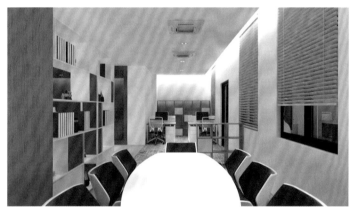

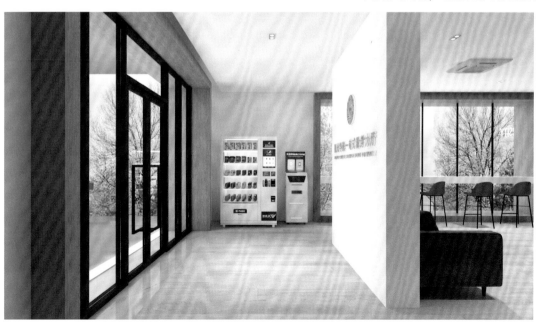

色彩应用策略：设计团队在每个空间的色彩选择上都进行了精心考虑，旨在通过色彩传达特定的情绪和信息。例如，学生一站式服务中心的"阳光橙"，既能激发学生的积极情绪，又能传递学校服务的热情和友好。能拍会写多功能空间和学生心理咨询空间，则通过应用绿色和蓝色，创造了一个舒缓和安全的环境，搭配圆润、亲和的图形图案，营造出没有戒备、身心放松、具有安全感的场所氛围。

材料与造型的创新运用：设计团队通过使用环氧树脂自流平材料在能说会跑多功能空间创造了一条充满动感的跑道，不仅优化了参观路径，而且寓意着学生的活力和进取心。同时，能拍会写多功能空间中的可折叠活动墙板设计，展现了空间布局的灵活性和创新性，既满足了不同大小活动的需求，又提高了空间利用率。

细节打磨与用户体验优化：在设计的每个环节，设计团队都注重细节的打磨和用户体验的优化。从照明设计到家具选择，从空间流动性到功能布局，每一项决策都基于充分的调研和对学生需求的深刻理解。力求通过每一处细节的精心设计，为学生提供一个既实用又美观，既舒适又有创意的空间。

四、效果评价

自学生一站式服务社区投入使用以来，受到了广泛好评。学生对于空间的多功能性、舒适度及美观度表示满意，尤其是那些设计细节，如导览路径、活动墙板的灵活性以及心理咨询空间的安全感与舒适感，这些都极大地提升了学生的使用体验。此外，社区的成功实践也展示了学校对学生福祉的重视，进一步促进了学校与学生之间的良好互动。

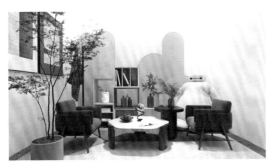

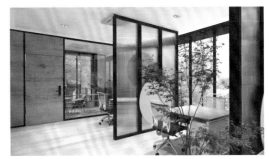

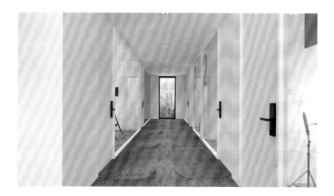

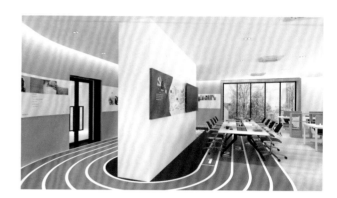

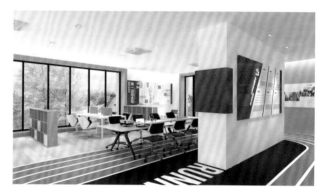

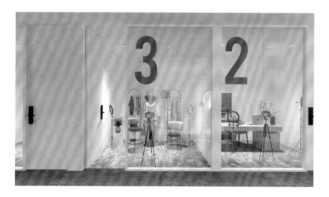

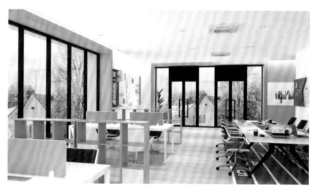

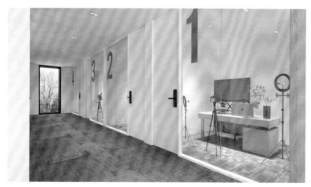

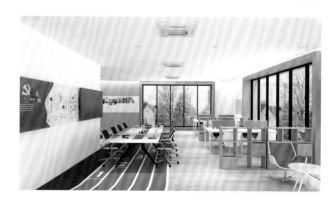

展示设计

作者：陈闽玥

第三节
产品设计

产品设计是一门综合性极强的学科，它涵盖了从制定新产品设计任务书到设计出产品样品的整个技术工作过程。这个过程不仅是关于形态和外观的创造，更是关于产品功能、结构、材料以及用户体验等多方面的综合考虑。

产品设计的应用领域极为广泛，并且深受多个学科的影响。制造业中的实体产品开发使产品的操作更加符合人体工程学原理，提高了产品的易用性和舒适性，如汽车、手机和家电等，同时还扩展到了服务业和信息产业领域。在服务业中，产品设计注重于提升用户体验、优化交互界面和塑造品牌形象。而在信息产业领域，产品设计则聚焦于开发各种数字产品，如网站、移动应用和智能穿戴设备等。

产品设计方向在未来有着广阔的发展前景。随着科技的飞速进步和社会的日益复杂化，人们对于产品的需求也在不断变化和提升。产品设计将不再仅仅局限于形态和功能的创新，而是向着更加人性化、智能化、可持续化的方向发展。在未来，产品设计将更加注重用户研究和用户体验设计，致力于创造出更符合用户心理和行为习惯的产品。同时，随着物联网、大数据、人工智能等技术的普及，产品设计将融入更多智能化元素，为用户提供更加便捷、高效、个性化的服务。

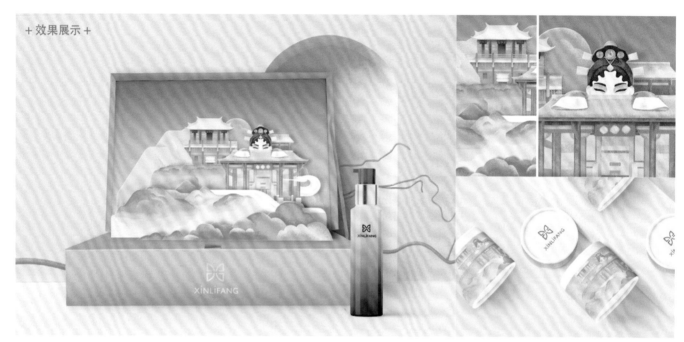

礼盒包装设计

作者：周鑫

囍器

2023 法国设计奖金奖
2023 意大利 IIDA AWARD 国际设计大奖银奖

作者：张宏

该系列产品造型来源于中国传统陶瓷器型"梅瓶"，是一种小口、短颈、丰肩、瘦底、圈足的瓶式。"梅瓶"又名"经瓶"，源于宋代皇家的经筵制度，讲完之后，皇帝要以美食招待众人，梅瓶便作为盛酒用器使用。梅瓶的形态曲线饱满，张弛有度，既是酒器，又是一件令人爱不释手的观赏品。

"囍器"套装以此瓶型为基础，挖掘传统文化元素，力求将宋代皇家筵席的典雅融入餐食器皿文化之中，根据使用情境需求和现代审美对其进行再设计。

色彩：以仿瓷白的高亮面，白外红内双拼配色为主要色彩，另有全红配色以及定制彩色印花款式。

材质及其他：材料（密胺），重量（2100g），尺寸（长 20cm、宽 20cm、高 38cm）。

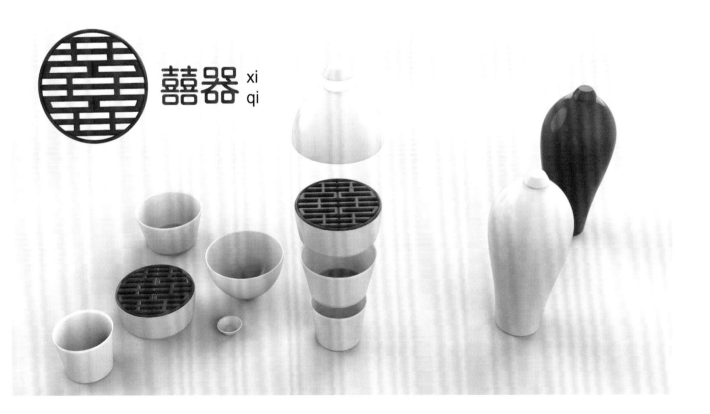

囍器 xi qi

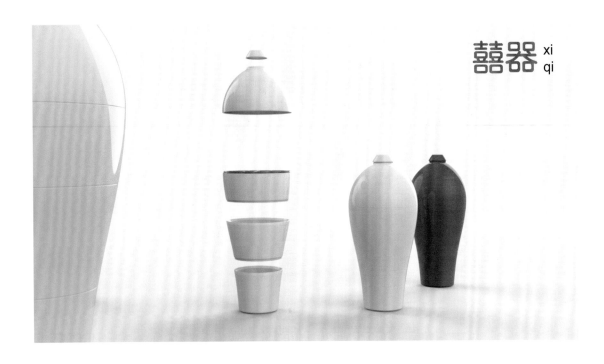

一、项目来源

该设计项目由福建凯尔米科技有限公司委托合作设计开发，该公司是国内领先的密胺餐具生产厂家，公司曾先后获得"国家高新技术企业""国家科技型中小企业"等资质和荣誉。产品以欧洲市场外销为主，随着业务增长，需要开发设计更多的餐具款式以应对不同的市场及客户。

二、调研分析

在项目启动阶段，设计师与企业方多次进行了深入沟通，对企业主要市场环境及竞品做了详细的分析，制作了市场竞品及需求调研报告，与企业方共同确认了以传统文化元素与现代高端商务宴请等场景组合设计的方向。设计师还前往企业生产基地了解材料和工艺限制要求，保证设计的方案具有较高的量产适用性。

三、设计定位

设计上根据企业和市场需求，定义为主流的 3～5 人小家庭聚餐场景，将梅瓶的形态按照餐具类型和容量进行合理解构，并利用囍字纹窗花镂空承托组件，可以自由组合应对多种使用场景。梅瓶具有两种组合模式：一是组合展示形式，具有极强的装饰效果；二是收纳组合形式，空间利用率高，方便存储，体积小巧。该产品既具有实用功能又兼具观赏美感，适合作为婚庆礼仪或者文化旅游伴手礼应用。

四、效果评价

产品经试产和量产后投入市场，取得了极佳的反馈，首批产品供不应求，基于该产品平台扩展了毕加索、龙年限定礼套装等产品系列。该款设计先后获得了包括 2023 法国设计奖金奖，2023 意大利 IIDA AWARD 国际设计大奖银奖等多项重量级奖项，帮助企业在行业及市场中确立、巩固了行业龙头的地位，有效提升了企业品牌形象。

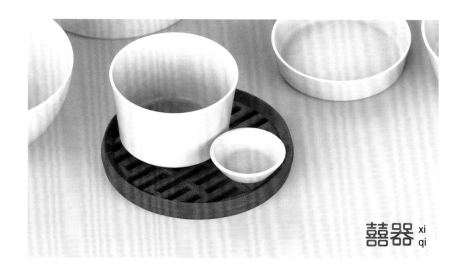

囍器 xi
qi

囍器 xi
qi

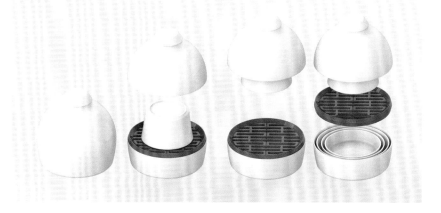

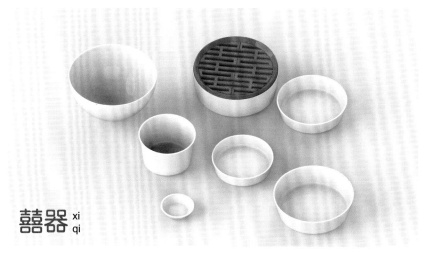

囍器 xi
qi

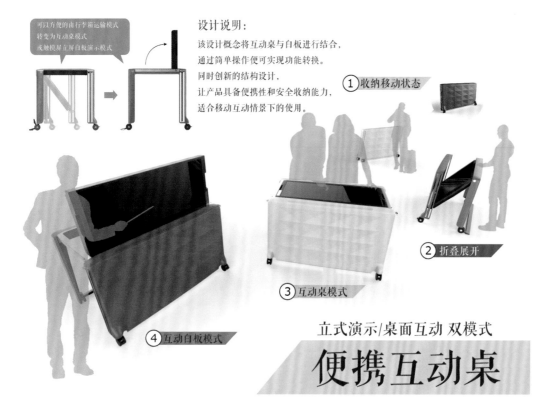

可以方便的由行李箱运输模式
转变为互动桌模式
或触摸屏立屏白板演示模式

设计说明：

该设计概念将互动桌与白板进行结合，
通过简单操作便可实现功能转换。
同时创新的结构设计，
让产品具备便携性和安全收纳能力，
适合移动互动情景下的使用。

① 收纳移动状态

② 折叠展开

③ 互动桌模式

④ 互动白板模式

立式演示/桌面互动 双模式

便携互动桌

便携互动桌设计

NCDA 高校数字艺术设计大赛三等奖

作者：张宏

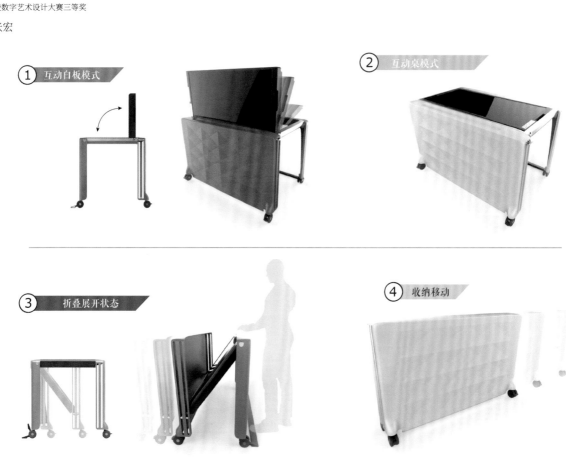

① 互动白板模式

② 互动桌模式

③ 折叠展开状态

④ 收纳移动

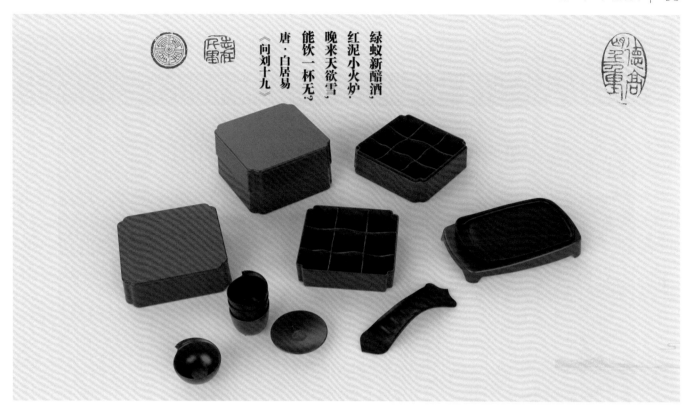

绿蚁新醅酒，
红泥小火炉。
晚来天欲雪，
能饮一杯无？
唐·白居易
《问刘十九》

宴

作者：张宏

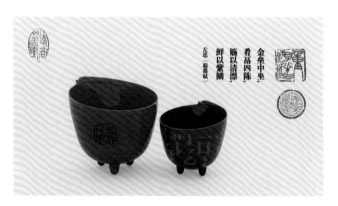

金垒中坐，
肴幂四陈。
肠以清漂，
鲜以紫鳞。
左思《蜀都赋》

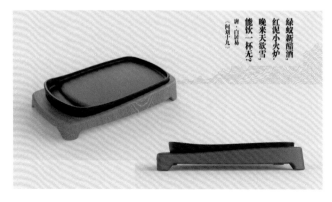

绿蚁新醅酒，
红泥小火炉。
晚来天欲雪，
能饮一杯无？
唐·白居易
《问刘十九》

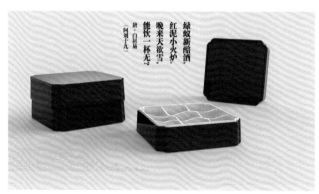

绿蚁新醅酒，
红泥小火炉。
晚来天欲雪，
能饮一杯无？
唐·白居易
《问刘十九》

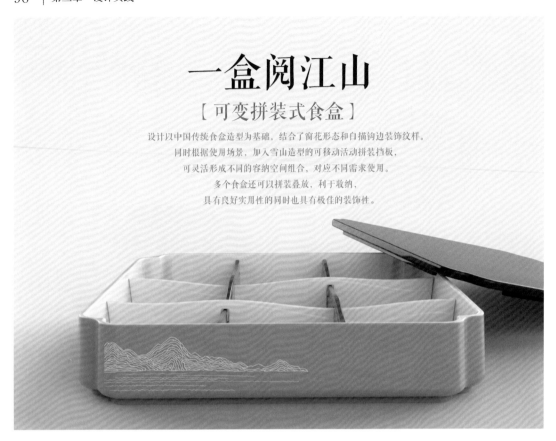

一盒阅江山

可变拼装式食盒设计

未来设计师·全国高校数字艺术设计大赛二等奖

作者：张宏

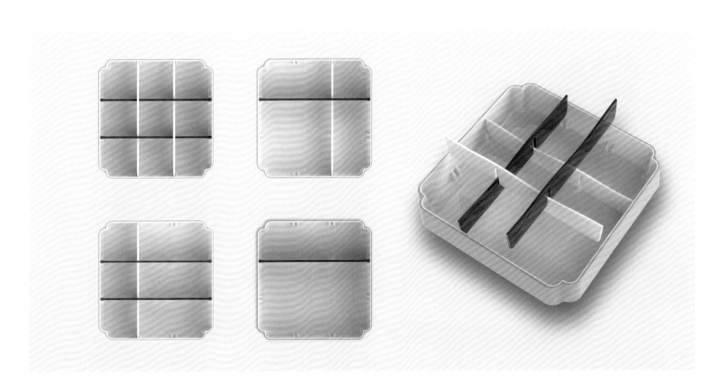

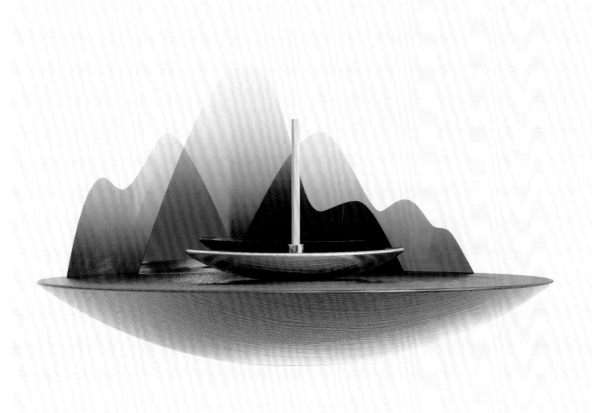

禅意香炉

作者：吴冬原

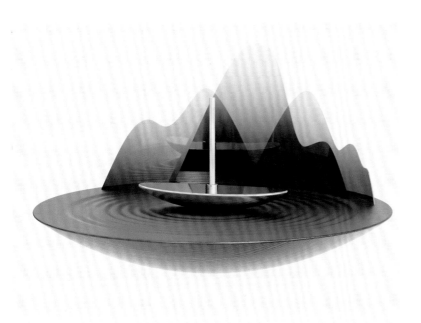

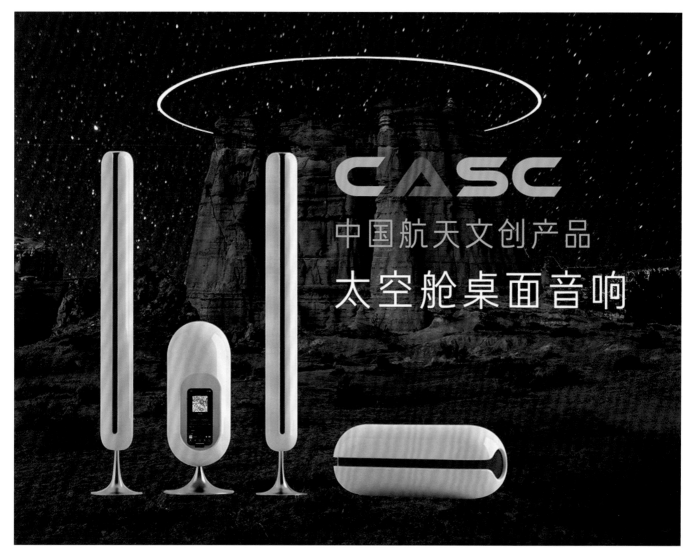

CASC 太空舱桌面音响

作者：庄耘

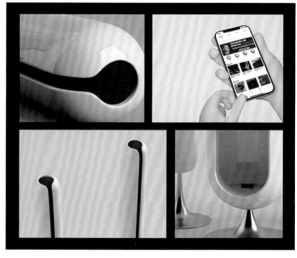

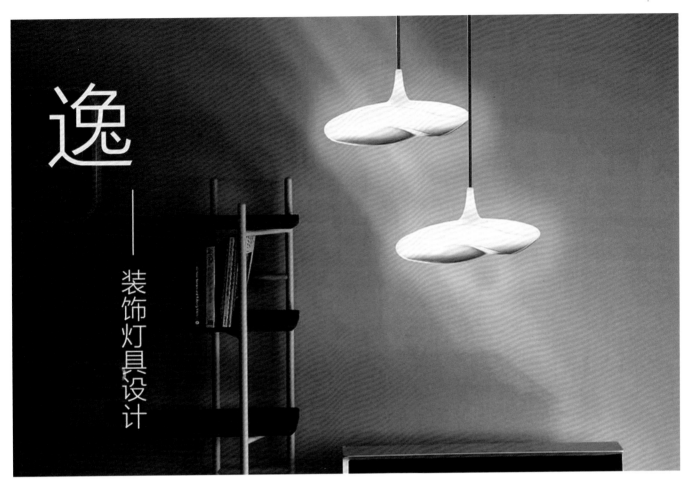

逸——装饰灯具设计

作者：庄耘

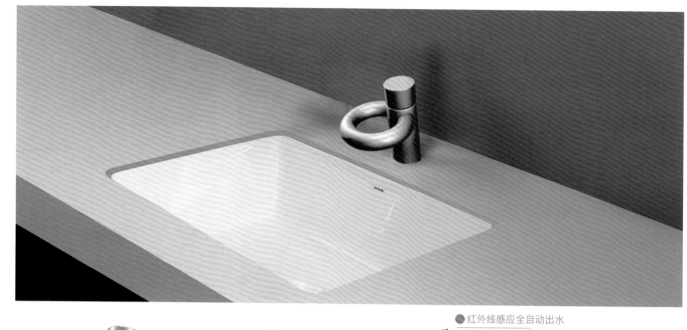

 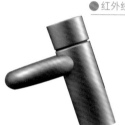

● 红外线感应全自动出水

"君子之交"公共水龙头设计

中国好创意暨全国数字艺术设计大赛国家二等奖

作者：吴辛迪

"君子之交"公共水龙头的造型创意源于疫情时期人们需要保持一定的社交距离，所以采用了中华优秀传统文化中"拱手礼"的造型元素。甲骨文中的"人"字是以拱手敬礼作为书写形态。

水龙头设计寓意：谦逊有礼，万事如意，君子之间的交往就如水的品质一般，淡然，纯洁，源远流长。

造型：以圆柱形作为"君子之交"公共水龙头的造型，整体简洁，作为公共设备能够时刻提醒大家保持友好距离，体现中华美德的力量。

色彩：星空灰为主要色彩，百搭且符合现代审美的需求。

材质：作为公共设施，采用不锈钢材质，既耐腐蚀，又环保节能。

一、项目来源

该设计项目源于对现代城市公共空间的关注和对人们交往方式的思考。设计师观察到，在公共场所，人们使用水龙头时往往存在排队等待、使用不便等问题，这些问题不仅影响了人们的使用体验，也限制了人们的交往和互动。因此，设计师希望通过设计一种新型的公共水龙头来改善这一现状，并促进人们的和谐交往。

二、调研分析

在项目启动阶段，设计师进行了深入的调研分析。他们通过问卷调查、访谈、观察等方式，收集了用户对现有公共

水龙头的使用体验和需求反馈。同时，设计师还对市场上的公共水龙头产品进行了调研，分析了其优缺点和潜在改进空间。通过调研分析，设计师发现人们对于公共水龙头的使用有着多方面的需求，包括便捷性、舒适性、卫生性、美观性等。

三、设计定位

基于调研分析的结果，设计师将"君子之交"公共水龙头的设计定位为一种注重用户体验和社交互动的公共设施。他们希望通过设计实现以下目标。

提高使用便捷性：通过优化水龙头的结构和功能，使其更加易于操作和使用。

提升舒适性：注重人体工程学设计，确保用户在使用水龙头时能够感到舒适和自在。

强化卫生性：采用抗菌、防污等材质和技术，确保水龙头的清洁和卫生。

促进社交互动：通过设计独特的造型和交互方式，鼓励人们在使用水龙头时进行交流和互动。

四、实施过程

在实施过程中，设计师首先进行了概念设计和方案制定。他们结合用户需求和设计定位，提出了多种设计方案，并通过评审和讨论确定了最终方案。随后，设计师进行了详细的结构设计和材料选择，确保水龙头的实用性和美观性。在制造阶段，设计师与制造商密切合作，确保产品的质量和生产进度。最后，设计师进行了现场安装和调试，确保水龙头能够正常运行并满足用户需求。

五、效果评价

经过测试后，"君子之交"公共水龙头在实际使用中取得了显著的效果。用户反馈表明，该水龙头的使用体验明显优于传统产品，不仅操作便捷、舒适度高，而且卫生状况也得到了有效改善。此外，该水龙头的独特设计也吸引了众多用户的关注和讨论，促进了人们的交往和互动。

从专业角度来看，"君子之交"公共水龙头在功能性、美观性和社交性等方面都达到了较高的水平。它不仅解决了传统水龙头存在的问题，还通过创新的设计理念和手法，提升了公共设施的价值和意义。同时，该设计也体现了设计师对人们交往方式和社交需求的深刻洞察与理解，具有很高的实践价值和社会意义。

综上所述，"君子之交"公共水龙头是一个成功的设计项目，它通过创新的设计理念和手法，改善了公共设施的使用体验，促进了人们的和谐交往。同时，该设计也为我们提供了宝贵的经验和启示，即在设计公共设施时，应充分考虑用户需求、社交互动和美学价值等多个方面的因素，以实现设计的最优化和价值的最大化。

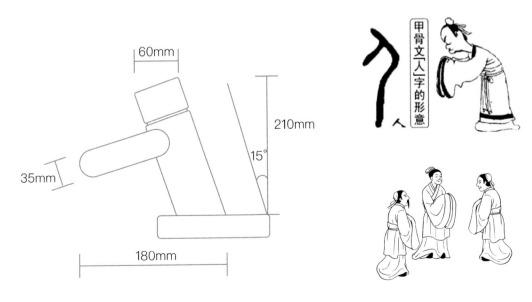

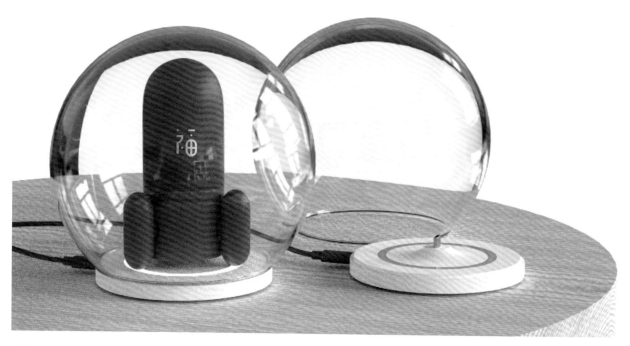

"福星号"分享充电宝设计

作者：吴辛迪、黄励强

一、项目来源

"福星号"分享充电宝项目源于当前社会对共享经济和环保理念的日益关注。随着智能手机的普及，充电宝成了人们日常生活中不可或缺的一部分。然而，传统的充电宝存在着携带不便、使用效率低等问题。因此，结合共享经济模式，我们提出了"福星号"分享充电宝项目，旨在通过便捷、环保的方式，满足人们的充电需求，并传播"珍惜当下，福气分享，共创中华民族伟大复兴"的理念。

二、调研分析

在项目启动前，我们进行了深入的调研分析。通过问卷调查、访谈等方式，我们了解了市民对充电宝的使用频率、需求场景以及对共享充电宝的接受程度。同时，我们还分析了市场上已有的共享充电宝产品的优缺点，以及潜在的市场空间。调研结果显示，市民对共享充电宝的需求较高，尤其是在公共场所和旅游景点等地方。此外，市民也普遍认同环保理念，愿意参与和支持环保项目。

三、设计定位

基于调研分析的结果，我们对"福星号"分享充电宝进行了设计定位。

"福星号"分享充电宝的主体为火箭体，具有输入与输出充电功能；周边有三个助推器，能够快速为3种不同接口的设备进行快速充电；主体中的"福"字寓意着传递福气，也寓意着福气力量助推中华民族伟大复兴。

"福星号"分享充电宝的外观色彩为红色，时刻警醒着我们珍惜革命先烈艰辛换来的当下幸福美好的生活。

主体中间的"福"字装饰，成为"福星号"分享充电宝的标志，体现了中华优秀传统文化的特色和书法文化的博大精深。

"福星号"分享充电宝主体配备有线直充和充电底座。充电底座配备圆形玻璃罩，打造出外太空式的场景。通过底部绿色的提示灯可及时观察充电宝电量情况。

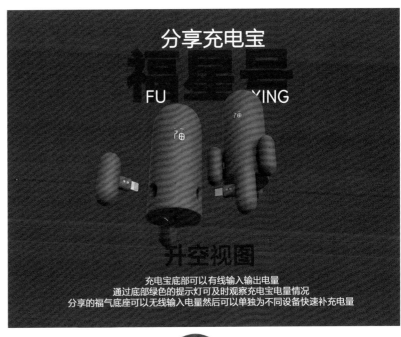

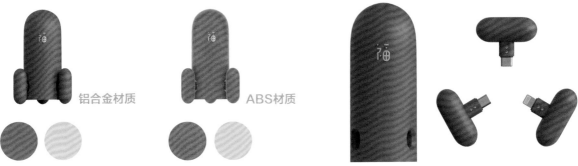

"福气分享"（移动设备充电装置）为"福星号"分享充电宝的三个"助推器"。助推器中的电力通过无线快充蓄能，"助推器"分享的福气（电力）可以单独为不同设备快速补充电量。

在功能上，我们注重充电宝的实用性和便捷性，确保用户能够轻松借还、快速充电。在外观上，我们采用了具有中国传统文化元素的设计，以体现项目的福文化内涵和国人甘于奉献、乐于分享的精神。同时，我们还注重充电宝的耐用性和环保性，选择可回收材料制作，降低环境污染。

四、实施过程

在实施过程中，我们首先与合作伙伴共同开发了一款符合设计定位的共享充电宝产品。然后，我们在公共场所和旅游景点等地方设立了共享充电宝的租借点，并通过手机 App 等方式进行租借和归还。同时，我们还通过线上线下相结合的方式进行了宣传推广，吸引了众多用户的关注和参与。

五、效果评价

"福星号"分享充电宝项目自实施以来，取得了显著的效果。首先，通过共享充电宝的投放和运营，我们成功满足了市民的充电需求，提高了充电宝的使用效率。其次，通过宣传和推广，我们成功传递了"珍惜当下，福气分享，共创中华民族伟大复兴"的理念，提升了市民的文化自信和民族自豪感。此外，项目还带来了一定的经济效益和社会效益，为共享经济和环保事业的发展做出了贡献。

综上所述，"福星号"分享充电宝项目是一次成功的尝试，它不仅解决了市民充电难的问题，还传播了积极向上的福文化理念和国人甘于奉献、乐于分享的精神。未来，我们将继续优化产品和服务，推动项目的持续发展，为社会的繁荣和进步贡献更多的力量。

药理魔方

iF 产品设计奖、红点奖、戴森设计大奖、靳埭强设计奖、中国养老产品暨康复辅具设计大赛年度最高荣誉奖

作者：黄励强

一、项目来源

该产品为教师自研自创的新型产品。随着社会的进步和科技的发展，人们的生活水平不断提高，但与此同时，慢性病患者数量也在逐年增加。在中国，约有 2.6 亿慢性病患者需要长期服用药物，此外，还有约 1.7 亿人有服用保健品和健身补剂的习惯。尽管药物治疗在维持健康方面发挥着不可或缺的作用，但在实际服药过程中遇到的种种不便和心理负担，成为亟待解决的问题。因此，急需一种既方便携带，又能减轻心理压力，同时也能保证用药卫生安全的解决方案。于是，药理魔方项目应运而生，旨在通过创新性的设计来解决这一系列问题，为慢性病患者等广大需要服药的人群提供便利。

二、调研分析

在设计药理魔方之前，设计者对目标用户群体进行了深入的调查和分析。通过问卷调查、面对面访谈等方式，发现大多数患者在服药过程中普遍存在四大类问题：一是服药过程的卫生问题，特别是在外出时不便于洗手的情况下，直接用手接触药物产生的卫生安全隐患；二是多种药物的携带和分类存储困难；三是忘记服药的情况时有发生；四是在公共场合服药时的心理负担。这些问题不仅影响了患者的用药体验，还可能影响药物的治疗效果。

三、创作过程

药理魔方的设计灵感来源于生活中普遍存在的需求和挑战。设计者首先确定了产品的基本功能：方便携带、简化服药动作、智能提醒以及增加趣味性。围绕这些设计目标，经过多次讨论和修改，最终确定了药理魔方的核心结构。

结构上，产品和魔方一样，拥有三层结构。第一层是药囊，用来放置药物，第二层是托盘，用来接住选择的药物，并配合喝水完成服药，第三层是和用户口部直接接触的部分。产品底部有螺纹接口，能适配市场上瓶口直径 30mm 的

矿泉水瓶。产品使用方式简易，用户将一天的药物按早中晚三个时间段分装，到了需要服药的时间，可旋转第一层的部分。第一层部件和第二层部件之间有一个连接的通道，旋转过程中，药物通过通道进入第二层的舱室中，通过第三层结构的按钮可以开启魔方。魔方打开后，水也可进入第二层的舱室，配合完成服药的过程。第二层有严密的隔水结构，当魔方关闭时，水无法进入第二层舱室。

四、效果评价

自药理魔方投入测试以来，设计者通过用户反馈、在线调查等方式对其效果进行了评价。大多数用户表示，药理魔方极大地方便了他们的服药过程，不仅解决了卫生问题，而且通过 App 智能提醒功能有效避免了忘记服药的情况。用户特别喜爱药理魔方的互动性和趣味性，这使得服药过程变得不再枯燥乏味，甚至成为一种乐趣。

状元有鲤文具礼盒设计

作者：黄励强

一、项目来源

　　本项目是受中乔体育股份有限公司委托的系列文创产品设计。灵感源自对泉州这座历史文化名城的深刻理解和热爱。泉州作为海上丝绸之路的重要起点，不仅有着丰富的历史遗产，更蕴藏着独特的文化元素，如红砖厝、鲤鱼文化以及状元文化等。设计者意在通过现代设计手法，将这些传统文化元素转化为可触可感的艺术作品，以此传达泉州文化的包容性和多样性。

二、调研分析

在设计前期，设计者进行了大量的市场调研和文化研究。首先，分析了中东、东南亚的几何拼画艺术特征，了解其与泉州文化的相似之处与差异。其次，深入探讨了泉州的红砖厝、鲤鱼文化及状元文化，寻找能够体现泉州文化精髓的设计元素。通过调研，确定了以几何鲤鱼为核心形象，结合红砖厝和状元文化进行创作的方向。

三、创作过程

在这个产品的创作过程中，设计者首先深入探索了泉州红砖厝的几何拼画艺术，这种艺术不仅仅是一种建筑装饰，还蕴含了丰富的文化内涵和历史价值。红砖厝的建筑风格和其上的几何拼画艺术，体现了泉州作为古代海上丝绸之路重要节点城市的独特地位，以及它在东西方文化交流中的桥梁作用。这种独特的文化背景为设计提供了无限的灵感和广阔的创意空间。针对几何鲤鱼的形象创造，设计者进行了大量的文化背景研究和艺术风格的探索。

鲤鱼在中国文化中象征着吉祥和顺利，尤其是与高考文化相结合，寓意着学子金榜题名、一跃龙门。通过对泉州地区鲤鱼形象的多角度解读，结合当地红砖厝特有的几何拼画艺术，采用现代设计技法重新解构和重塑，创造出既具有地域特色又富有现代感的几何鲤鱼形象。在这一过程中，设计者特别注重形象与内涵的结合，努力将传统文化的精神与现代设计的美学相融合。

为了进一步丰富设计的文化深度和艺术表现力，设计者深入研究了红砖厝的建筑特点和装饰艺术，特别是红砖拼字的独特形式。这种古老的拼字技艺不仅是泉州建筑艺术的一大特色，也是一种独特的文化表达方式。借鉴这一技艺，创新性地设计了红砖字体，并以"鲤"字为核心，将其融入产品设计之中，以增强产品的文化识别度和艺术感染力。这一创新不仅让产品在视觉上与众不同，更在情感上与用户产生了强烈的共鸣。

在确立了设计的核心元素和视觉风格后，设计者开始着手设计高考考具十件套及相关周边产品。这一系列产品的设计综合考虑了实用性和环保性，力求将泉州的传统文化以一种全新的方式呈现给公众，让更多人了解和欣赏到泉州丰富的文化遗产和艺术美学。

四、效果评价

本产品是对泉州独有文化的一次深情致敬，也是对传统与现代融合之道的一次成功探索。该产品一经推出，便受到市场的广泛关注和企业方面的好评。它不仅成功地将泉州的传统文化以现代形式展现出来，更为消费者提供了一种全新的文化体验方式。该产品的收藏意义和环保特性，更是符合当代社会对文化传承和可持续发展的追求。通过这次设计，不仅提升了泉州文化的知名度，也为传统文化的创新和传播提供了新思路。

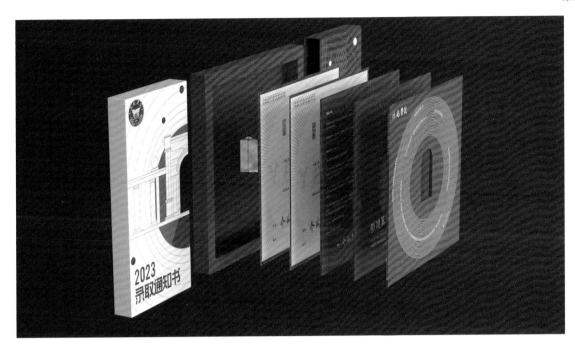

阳光学院 2023 录取通知书设计

作者：黄励强

2019 福建农信福州国际马拉松完赛牌设计

作者：林雨璇

 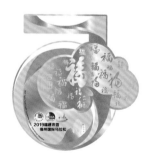

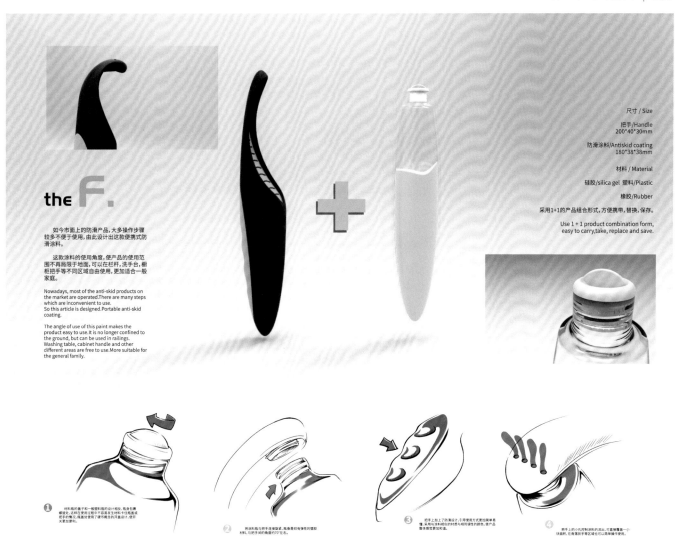

the **F.**

如今市面上的防滑产品,大多操作步骤较多不便于使用,由此设计出这款便携式防滑涂料。

这款涂料的使用角度,使产品的使用范围不再局限于地面,可以在栏杆,洗手台,橱柜把手等不同区域自由使用,更加适合一般家庭。

Nowadays, most of the anti-skid products on the market are operated.There are many steps which are inconvenient to use.
So this article is designed.Portable anti-skid coating.

The angle of use of this paint makes the product easy to use.It is no longer confined to the ground, but can be used in railings. Washing table, cabinet handle and other different areas are free to use.More suitable for the general family.

尺寸 / Size

把手/Handle
200*40*30mm

防滑涂料/Antiskid coating
180*38*38mm

材料 / Material

硅胶/silica gel 塑料/Plastic

橡胶/Rubber

采用1+1的产品组合形式,方便携带,替换,保存。

Use 1 + 1 product combination form, easy to carry,take, replace and save.

❶ 材料瓶的盖子与一般塑料瓶的设计相反,瓶身包着螺旋线,这样在使用过程中不容易发生转动。任瓶盖或把手的情况下,瓶盖处较常用于便携易拿的开盖设计,使用关系型涂料。

❷ 将涂料瓶与把手连接接紧,瓶身是较有弹性的塑胶材料,与把手间的角度约70°左右。

❸ 把手上加上了防滑涂料,引导使用方式要加简单易懂,采用与涂料相似的材质与相同属性的颜色,使产品整体感觉更加和谐。

❹ 把手上的小孔控制涂料的流出,可直接覆盖一小块面积,在角落扶手等区域也可以简单操作使用。

F. 防滑涂料设计

作者: 林雨璇

Lumen 系列首饰设计

作者：林雨璇

永恒的光辉
——古田红色文化衍生灯具

古田会议精神历经岁月蹉跎，依旧令人民铭记于心，如光一般永恒璀璨。通过设计古田红色文化衍生产品，应用设计手法表达对古田会议精神的崇敬。在灯具设计中融入古田会议旧址的建筑元素，包括红双喜窗格与福字窗格，以及房屋脊梁的形态，凸显古田文化的物质文化，再融入绽放光芒的精神文化。

永恒的光辉——古田红色文化衍生灯具设计

作者：林晨瑜

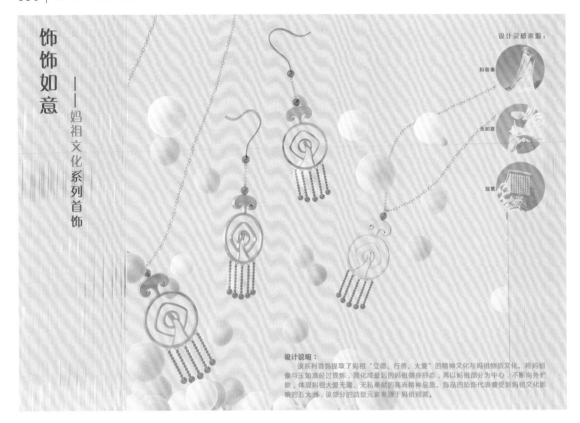

妈祖文化系列首饰设计

作者：林晨瑜

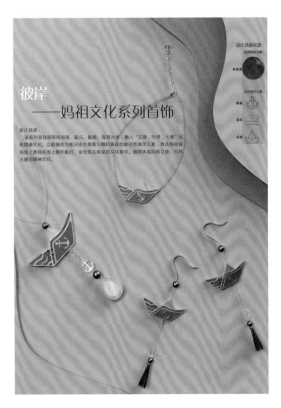

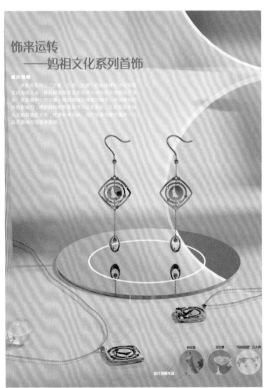

第四节
影视动画设计

影视动画是一种融合了艺术、技术与创意的媒体形式。它不仅仅是画面的动态展示，更是故事、情感与哲理的传递者。影视动画的创作过程是一个高度复杂且充满创意的过程。从剧本创作、角色设计，到动画制作、音效配音，每一个环节都凝聚了创作者的心血和智慧。影视动画作为一种独特的艺术形式，具有极高的艺术价值，它不仅是一种视觉艺术，更是一种能够触动观众内心，传递情感和思想的艺术形式。随着科技的进步和媒体形式的多样化，影视动画已经成为一种全球性的娱乐方式。从电影院的大银幕到电视屏幕，再到移动设备，影视动画以其独特的魅力和广泛的受众群体，成为文化产业中的重要支柱。

影视动画是一种充满创意和魅力的艺术形式。它不仅为我们带来了视觉上的享受，更让我们在思考和感悟中得到了成长。随着科技的不断进步和人们审美需求的不断提高，未来的影视动画将会更加精彩、更加多元。

《船政学堂》宣传短片

作者：吴冬原

《福州古厝墙裙壁画修复》虚拟仿真实验课程介绍视频

作者：吴冬原

《古瓷器金缮艺术修复》虚拟仿真实验教学项目介绍视频

作者：吴冬原

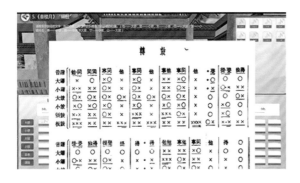
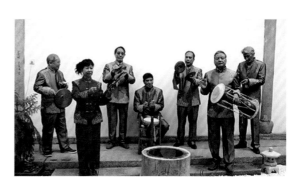

《国家非遗福州十番音乐合奏音效编排》虚拟仿真实验课程介绍视频

作者：吴冬原

《福州古厝光环境融合设计》虚拟仿真实验课程介绍视频

作者：吴冬原

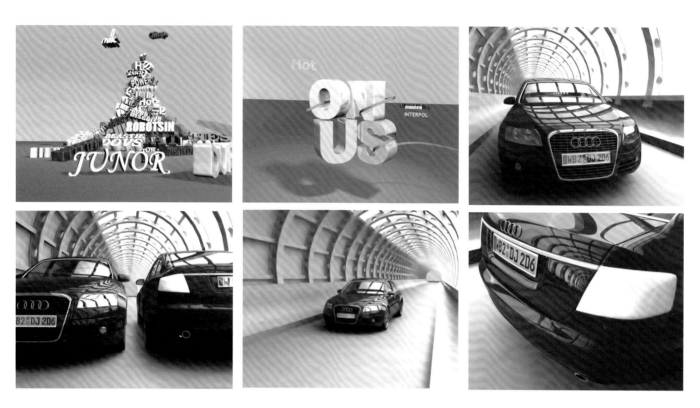

Audi 三维广告设计

作者：邓微宾

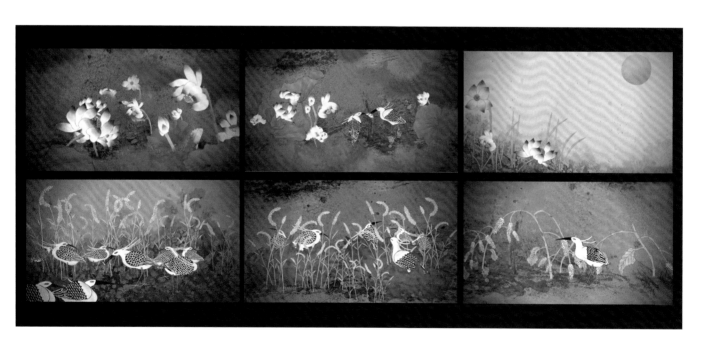

《平湖夜鹭》陶瓷动画

作者：邓微宾

《POP》

作者：蔡利宸

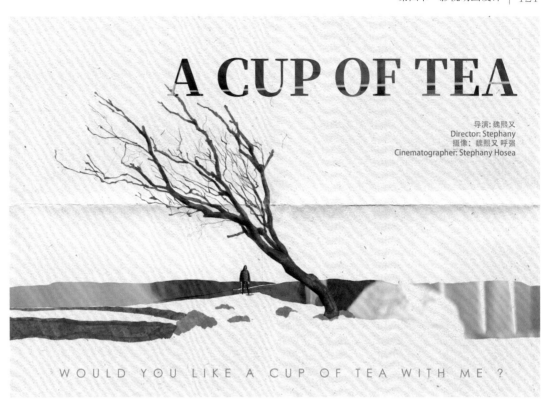

《A CUP OF TEA》

作者：魏熙又

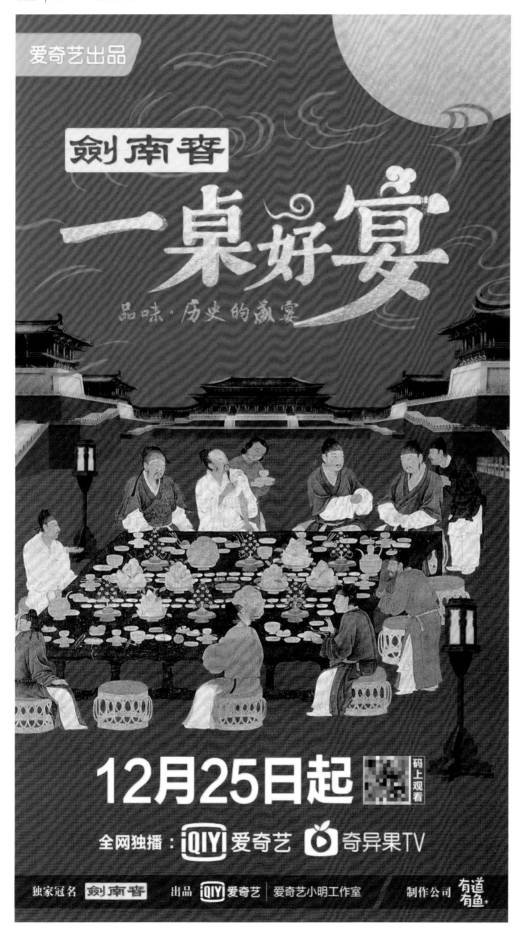

《一桌好宴》

作者：魏熙又

《谱一曲南音》

作者：魏熙又

它保留了弹奏形式是按照我们唐代的横抱（形式）

第五节
国家赛事设计

　　"互联网+""挑战杯"等国家级重大赛事活动，不仅是展示人才培养成效的舞台，更是推动设计教学创新发展的重要途径。创新创业类比赛为设计类专业的学生提供了一个将理论知识与实践技能相结合的实践平台，进一步丰富了设计教育的内涵。

　　此类比赛强调实践性，鼓励学生将设计理论知识应用于实际项目中。在备赛过程中，学生需要深入调研市场需求，挖掘用户痛点，进而提出创新性的设计解决方案。这一过程不仅锻炼了学生的实践能力，还培养了他们的市场洞察力和用户导向思维。创新创业类比赛要求学生具备出色的设计专业能力，还需全面考虑设计的社会效益、经济效益、生产方式及营销推广等方面的问题。学生需从设计产业链的角度进行思考，极大地提升了学生的全局观、市场洞察力和团队协作能力。因此，在促进学生综合素质发展方面具有显著作用。

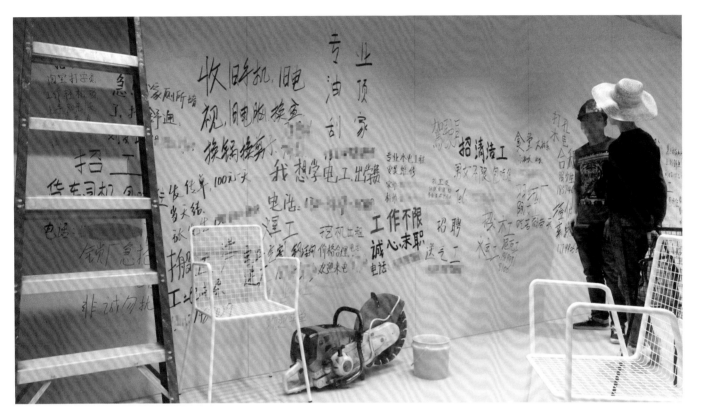

农民工廉价共享公寓

"互联网＋""创青春""挑战杯"等重大赛事中获得全国总决赛铜奖 2 项，省级金奖 1 项、省级银奖 2 项

项目指导教师：黄励强

一、项目来源

改革开放以来，随着我国工业化和城市化的快速发展，城市用地迅速扩张，导致众多村落和老旧社区被现代城市包围，形成了具有中国特色的"城中村"现象。这一现象不仅反映了城市化过程中的土地利用与社会发展的不平衡，也凸显了低收入人群和创业者对于低成本生活空间的迫切需求。特别是庞大的农民工群体，他们对城市建设做出了重要的贡献，却常常生活在条件恶劣的老旧社区或城中村中。针对这一社会问题，本项目应运而生。本项目为师生共创项目，旨在通过科技与创新，改善农民工在城市中的居住与生活条件，促进他们更好地融入城市社会。

二、调研分析

在项目启动初期，团队对城市老旧社区、城中村的生活状况进行了深入的调研与分析。调研发现，这些区域的居住环境普遍存在着空间局促、设施简陋、环境脏乱等问题，严重影响了居民的生活质量和幸福感。同时，团队还关注到国家和政府在近年来高度重视农民工问题，陆续出台了一系列政策措施，为项目提供了政策支持和发展空间。通过调研，团队确立了以提升农民工居住条件为核心，综合考虑就业、文化生活等需求的项目发展方向。

三、创作过程

本项目以城市社区为依托，老旧筒子楼、厂房为载体，通过 BIM 参数化设计和装配式内装技术的创新应用，打造了一系列社区型共享公寓。在创作过程中，团队采用了 Grasshopper 编程语言与 BIM 技术的结合，实现了从场地测量数据到施工图纸、下料清单的快速生成，大幅提升了设计和建造的效率。

针对住宿空间，项目团队创新性地提出了一种"重叠共居"的空间组合模式，这一模式通过高效利用垂直空间，既保证了私密性，又最大化地提升了空间利用效率。每个居住单元均设计有共享厨房、信息共享空间、小候鸟书房、共享储物室等公共空间。其中，小候鸟书房获得了农民工群体的高度评价，该空间专门为农民工的子女打造，为其提供了一个安静、舒适的学习和阅读环境，书房内设有丰富的图书资源和学习用具，旨在为放学下课早且没有父母看护的孩子们提供一个做作业的场所，团队还将洗衣房的功能置入其中，目的是让忙家务的家长也能看护和陪伴子女。

这一系列的共享空间充分考虑了居住者的舒适性和便利性，搭建了社区化的组团式社交圈，提升了他们的生活品质和幸福感。

四、效果评价

自项目实施以来，其社会影响力显著，受到了包括《法治日报》《今日女报》《湖南日报》在内的二十余家官方媒体的广泛报道。项目有效地改善了目标群体的居住条件，还促进了农民工的社会融入，增强了城市农民工的存在感、获得感和身份认同感，为老旧社区的更新提供了新思路，也为农民工城市梦想的实现搭建了桥梁。

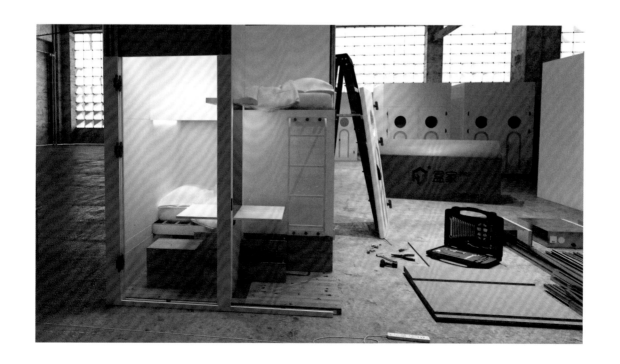

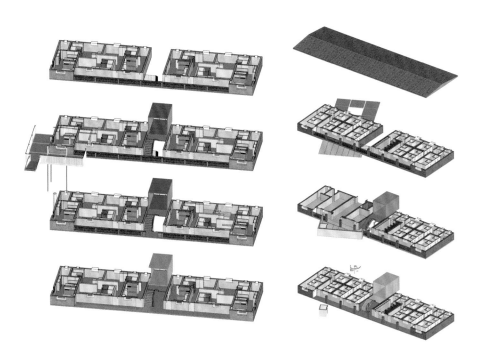

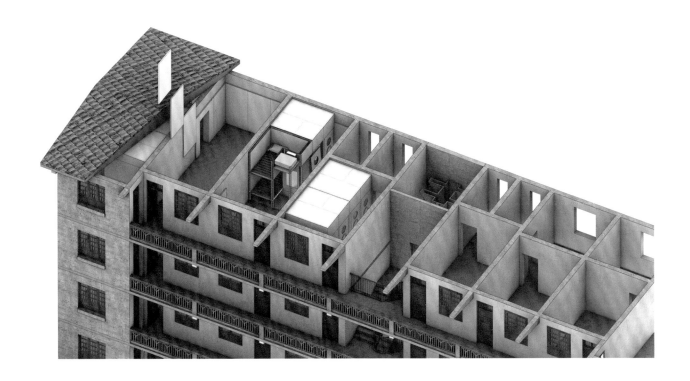

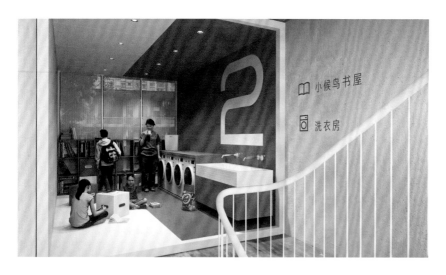

红孩儿 IP 形象设计

"挑战杯"全国总决赛铜奖 2 项

项目指导教师：吴辛迪

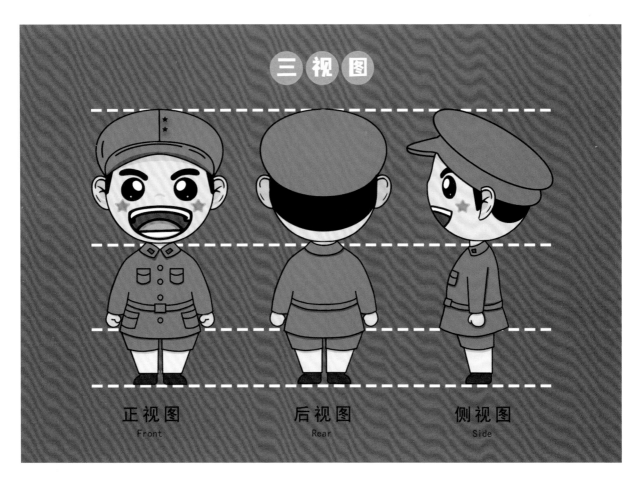

红孩儿IP形象表情包微信推广

发送量

7202

福建文创奖银奖——星芒杯

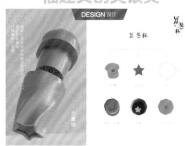
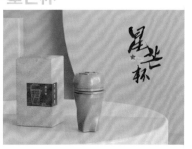

设计孵化项目（师生共创）

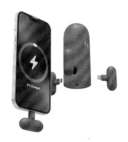